미술관에 간
바이올리니스트

일러두기

1. 저자가 월간 《음악저널》(2018~)과 네이버 '올댓아트 클래식판'(2021)에 연재한 글을 모아 엮었습니다.

2. 외래어 인명과 지명 등은 국립국어원의 표기법을 따랐습니다. 단, 일부 굳어진 명칭과 작품명은 일반적으로 사용하는 발음으로 표기했습니다.

3. 책은 《 》, 그림과 음악, 연극 등의 작품명과 전시회 제목은 〈 〉로 표기했습니다.

4. 이 서적 내에 사용된 일부 작품은 SACK를 통해 ADAGP와 저작권 계약을 맺은 것입니다. 저작권법에 의하여 한국 내에서 보호를 받는 저작물이므로 무단 전재 및 복제를 금합니다.

미술관에 간
바이올리니스트

이수민 글·그림

그림과 클래식 음악 속
반짝이는 영감들이 건네는 말

CRETA

차례

2장. 이음줄과 붙임줄

3장. 바이올린 세레나데

모든 것은
차이콥스키로부터 시작되었습니다

창고 한구석에는 초등학교 때 전국 미술대회에서 수상해 받은 트로피가 아직도 보관되어 있습니다. 스무 살이 훌쩍 넘은 트로피라 여기저기 녹슬었지만, 저에게는 참 소중한 물건입니다. 그때 그렸던 그림이 아직도 생생히 기억납니다. 화면의 반을 차지하는 큰 무지개 아래, 머리를 양 갈래로 묶은 소녀와 멜빵 바지를 입은 소년이 웃는 얼굴로 노래하고 있습니다. 알록달록한 꽃들 위로 벌과 나비와 음표들이 떠다니고 있고요.

: 이수민, 〈멜로디〉, 2022

: 차이콥스키의 〈소중한 곳에 대한 추억 Op. 42-3〉 '멜로디'

'그림 그리는 바이올리니스트'라는 활동명에서 볼 수 있듯 그림은 저를 표현하는 도구이자 저만의 스트레스 해소 창구입니다. 저의 첫 작품은 차이콥스키의 바이올린과 피아노를 위한 소품 〈멜로디 Op.42-3〉을 듣고 그린 것인데요. '나는 어떤 아티스트가 되어야 할까' 고민이 많았던 때 복잡한 마음을 가

라앉히려 그렸습니다. 자연스럽게 SNS에 그림과 함께 곡에 대한 해설, 개인적인 감상을 올렸더니 흥미롭다는 댓글이 달리기 시작했습니다.

칭찬은 고래도 춤추게 한다고 신이 나 매일 같이 그림과 글을 올리기 시작했고, 글이 쌓이자 여러 군데에서 칼럼 의뢰가 들어왔습니다. 그렇게 꾸준히 연재한 월간 《음악저널》, 네이버 '올댓아트 클래식판' 등 여러 곳에 썼던 칼럼들을 하나로 모아, 새벽의 고요함 속에 찾아온 영감들을 엮어 책을 만들었습니다.

2015년 우연한 기회에 '사랑'을 주제로 한 음악들을 골라 한 시간짜리 강연을 하게 되었고, 그날로 강연의 매력에 푹 빠졌습니다. 말과 그림이라는 도구를 통해 대중에게 음악을 좀 더 구체적으로 설명할 수 있었고, 대중의 반응을 즉각적으로 확인하며 소통할 수 있었기 때문이죠. 이는 예전부터 꿈꾸던 일이었습니다. 욕심이 생겼습니다. '지금까지는 바이올린으로 나를 표현했다면, 이제부터는 말과 글과 그림으로 나를 표현해

야겠다'라는 결심을 하게 되었습니다.

음악을 '시간의 예술'이라고들 말합니다. 비록 한정된 시간이지만 그 시간만큼은 반짝반짝 빛나고, 값을 매길 수 없이 귀하기 때문이죠. 하지만 클래식 음악가는 필연적으로 어떤 갈증이 있습니다. 몇 개월 동안 특정 곡을 갈고닦았다가 한두 차례의 공연 무대 위에서 선보이고 난 후에는 빛나던 것들이 공중에서 흩어 없어지고 맙니다. 저 또한 이러한 갈증 때문에 비언어적인 것에서 언어적인 것으로, 청각에서 시각으로, 사라지는 것에서 기록되는 것으로 활동 반경을 넓혀가고 있는 것인지도 모릅니다.

책은 총 세 개의 장으로 이루어져 있습니다. 미술전시에 다녀온 후 작가나 특정 그림과 어울리는 클래식 음악을 매치시켜 1장 〈그림에 음악 더하기〉에 담았습니다. 2장 〈이음줄과 붙임줄〉에서는 필연이라는 끈으로 촘촘히 엮인 예술가들의 이야기를 풀어냈고, 마지막 장 〈바이올린 세레나데〉에서는 연주자로서, 감상자로서 사랑하는 바이올린곡을 소개했습니다.

혼자만 알기 아까운 식당 리스트를 공유하는 마음 넉넉한 친구처럼 제가 즐겨 듣는 클래식 음악 리스트와 음악 감상법을 여러분과 공유하고 싶습니다. 이 책을 통해 여러분만의 음악 취향이 생기기를, 그 음악이 인생의 순간순간 여러분을 위로해 주기를, 다양한 이들과 음악 이야기로 깊게 소통할 수 있는 날이 오기를 바랍니다.

2022년 가을

이수민

1장.
그림에 음악 더하기

영웅을 사랑한 예술가들

바스키아 × 베토벤

거리의 화가, 검은 피카소, 앤디 워홀의 후계자. 장 미셸 바스키아 Jean-Michel Basquiat(1960~1988)를 설명하는 수식어는 여러 개입니다. 정식 미술 교육을 받은 적도 없지만 남달랐던 재능에 호감형 외모, 특유의 신비로운 분위기, 팝아트의 거장 앤디 워홀의 지원과 지지까지. 노숙하며 거리를 배회하던 화가가 미술계의 새로운 얼굴이 되어 대중의 사랑을 받는 데는 그리 오랜 시간이 걸리지 않았습니다. 하지만 바스키아는 인기가 절정에 올랐던 27세에 요절했고, 아이러니하게도 이로써 그의 신화 공식이 완성되었죠.

무명의 길거리 그라피티 아티스트였던 바스키아가 20대 초반 어마어마한 유명세를 얻게 된 데는 '최초로 유명해진 흑인 화가'라는 인식도 한몫했습니다. 하지만 바스키아는 "나는 흑인 아티스트가 아니라 그냥 아티스트"라며 세상의 평가를 강박적으로 싫어했죠. '검은 피카소'라는 별명도 흑인을 비하하는 뉘앙스 때문에 싫어했습니다.

바스키아가 활동했던 시기의 뉴욕은 유색인종에 대한 차별이 심했습니다. 흑인이라는 이유로 택시도 쉽게 잡지 못하는 현실에 분개하곤 했죠. 때문에 마일스 데이비스, 듀크 엘링턴, 무하마드 알리, 행크 에런 등 음악과 스포츠 분야에서 두각을 나타내던 흑인 영웅들에 대한 그의 존경심은 남달랐습니다. 마음속 영웅들을 그린 그림에는 그의 사인이나 다름없는 '왕관'이 그려져 있습니다.

〈뉴욕, 뉴욕〉의 오른쪽 위를 보면 고고히 빛나는 왕관이 그려져 있습니다. 이는 바스키아만의 독특한 표식으로 왕관이 그려진 그림은 그렇지 않은 그림보다 더욱 깊은 의미가 있고, 가격도 몇 배나 높습니다.

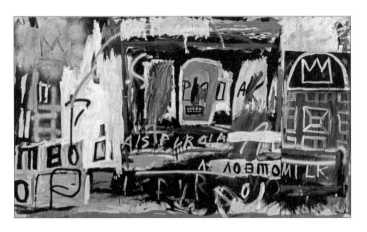

: 장 미셸 바스키아, 〈뉴욕, 뉴욕〉, 1981
뉴욕의 번잡함과 삭막함을 무채색으로 표현한 듯하다

베토벤이 사랑한 나폴레옹

루트비히 판 베토벤Ludwig van Beethoven(1770~1827)은 하이든, 모차르트와 함께 고전주의 시대에 활동하며 낭만주의 시대로 가는 물꼬를 튼 작곡가입니다. 클래식 음악계의 흐름에서 빼놓을 수 없는 중요한 작곡가 중 한 사람이죠.

베토벤의 인생에서 큰 영향을 끼친 사건이 몇 있는데 그중 하나가 1789년 발발한 프랑스 혁명입니다. 프랑스 혁명은 프

랑스뿐만 아니라 전 유럽인에게 큰 전환점이 되었습니다. 유럽인들은 앞으로의 방향을 고민하면서 혼란스러운 시기를 평정할 영웅을 기다렸죠. 그때 등장한 사람이 나폴레옹입니다.

바스티유 감옥 습격부터 시작해 공화국 설립, 루이 16세와 마리 앙투아네트의 처형, 로베스피에르의 공포정치, 쿠데타 등 엎치락뒤치락하던 권력 싸움은 군 사령관 나폴레옹에 의해 진압됩니다. 이후 이집트 원정과 이탈리아 원정에서 승리하면서 그의 인기는 더욱 높아졌죠. 유럽의 많은 지식인은 나폴레옹을 숭배했습니다. 독일의 대문호 괴테마저 나폴레옹의 흉상을 자신의 작업실에 둘 정도였으니까요.

이 시기 베토벤은 자신의 우상이었던 나폴레옹을 염두에 둔 교향곡을 작곡합니다. 그렇게 완성된 곡의 표지에는 〈보나파르트 교향곡〉이라고 적어두었죠. 하지만 나폴레옹이 스스로 황제 자리에 앉자 베토벤은 분개합니다. "그 역시 평범한 인간에 지나지 않았군. 자신의 야욕을 위해 모든 인간 위에 올라서서 독재자가 되려는 것이다"라며 '보나파르트'라고 적어놓은 부분을 좍좍 그어 구멍을 내어 버립니다. 그리고는 교향곡

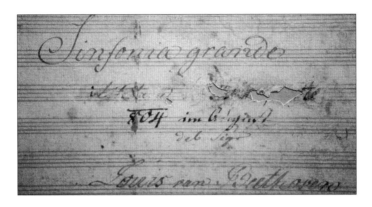

베토벤 〈교향곡 3번〉 '영웅' 표지 ©위키피디아

: 베토벤의 〈교향곡 3번〉 '영웅'

의 부제를 '영웅'이라고 고쳐 썼고 지금까지도 〈교향곡 3번〉은 '영웅 교향곡'이라고 불립니다. 베토벤은 생전에 대중에 잘 알려진 교향곡 5번 '운명'보다 3번 '영웅'을 더 높이 평가했는데요. 영웅은 곧 베토벤 자신의 모습, 역경을 헤쳐나가려는 의지를 가진 우리 모두의 모습이기도 하기 때문입니다.

덧없도다, 천재들의 마지막 순간

뛰어난 음악성으로 동시대 사람들에게 '살아있는 전설'로 이름을 떨친 베토벤. 하지만 그의 말년은 고통으로 가득했습니다. 20대 후반부터 청력에 이상이 생겨 40대에는 완전히 귀가 들리지 않았다는 사실은 익히 알려져 있죠. 이 외에도 베토벤은 사망하기 전까지 만성 복통과 잦은 음주로 인한 간 질환, 두통에 시달려야 했습니다.

또 아들처럼 아꼈던 조카 카를과의 불화로 인한 스트레스에 시달렸습니다. 베토벤은 가문의 유일한 후손인 조카가 자신의 뒤를 이을 음악가가 되지 않겠다고 하니 초조하고 속상했고, 카를은 카를대로 자신을 쥐락펴락하려는 삼촌이 못마땅했죠. 두 사람의 기 싸움은 베토벤의 강압을 견디기 힘들었던 카를이 권총 자살을 시도, 이어진 군 입대로 일단락되는 듯 보였습니다. 하지만 카를이 입대한 후 몇 달 지나지 않아 베토벤은 급격히 건강이 악화되어 며칠간 혼수상태에 빠져있다 생을 마감합니다.

베토벤처럼 생전에 부와 명예, 인기 등 다 가진 것처럼 보이는 바스키아에게도 고통이 있었습니다. 주변인 모두가 자신을 돈을 벌기 위한 수단으로 여긴다고 생각했고, 대중을 만족시킬 뛰어난 작품을 만들어야 한다는 강박증에 시달렸으며 마약 중독은 날이 갈수록 심해졌습니다. 결국 작업실에서 헤로인 과다 복용으로 급사하고 말죠. 참으로 허무한 마지막입니다.

"우리는 삶 속에서 무엇을 추구해야 하는가?"라는 질문을 종종 던져봅니다. 베토벤, 바스키아처럼 모든 것을 다 가졌지만 기댈 곳 없이 쓸쓸한 마지막을 보낸 예술가들의 이야기를 접할 때면 더욱 진지하게 생각해 봅니다.

지금까지 내린 결론은 이렇습니다. 각자가 가진 지식과 재능을 세상과 나누며 서로에게 영감을 불러일으키고, 기쁨과 위로의 제스처를 주고받을 때 삶이 한결 풍요로워진다는 것. 여러분의 생각은 어떤가요.

내 방 안락의자 같은 예술

마티스 × 사티

노력형 천재, 앙리 마티스

"내가 쓰는 모든 색은 한데 어우러져 노래한다. 마치 합창단처럼."

— 앙리 마티스

앙리 마티스Henri Matisse(1869~1954)는 문화예술을 비롯한 모든 분야가 번성했던 프랑스의 벨 에포크 시대(대략 19세기 말~20세기 초)에 태어나 활동했던 화가입니다. 지금은 피카소와 함께 20

세기 프랑스 미술을 대표하는 화가로 인정받고 있지만 마티스는 사실 꽤 늦은 나이에 미술계에 발을 들였습니다.

법률을 전공한 후 변호사 자격증까지 딴 20세의 마티스는 건강 문제로 병원에 입원하게 되었는데요. 이때 어머니가 주신 화구를 건네받고는 미술이 자신의 운명임을 직감하고 화가의 길을 걷기로 결심합니다. 남들보다 늦었다는 생각에 그는 누구보다 더 착실하고 규칙적으로 생활했습니다. 낮잠 자는 시간마저 정해져 있을 정도였죠. 언제나 마음의 소리에 귀를 기울이고, 자신의 선택에 후회가 없도록 매일을 살아갔던 마티스였습니다.

"내가 신을 믿냐고? 작업할 때는 믿는다. 내가 순종적이고
겸손하게 있으면 내 능력을 능가하는 것을 만들게 하는 큰 힘
을 느낀다."

— 앙리 마티스

2021년 4월까지 서울 마이아트뮤지엄에서 열렸던 〈앙리 마티스 특별전〉은 그의 대표작 〈재즈〉 시리즈를 비롯해 판화와

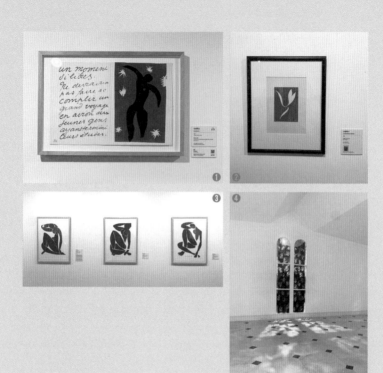

❶ 〈재즈〉 시리즈 중 〈이카루스〉
태양에 너무 가까이 다가가 밀랍이 녹아 추락하는 이카루스. 마치 춤추는 듯한 형태와 강렬한
에너지를 담은 색채로 인해 우리가 아는 이카루스와는 다른 인상을 준다

❷ 판화 〈스케이트 타는 사람〉
처음에 보고는 빨간 나뭇잎 두 개인가 싶었는데 제목을 보고 놀랐다

❸ 판화 〈푸른 누드〉 연작
피카소의 작품 〈아비뇽의 처녀들〉과 종종 비교되는 〈푸른 누드〉 시리즈. 마티스만의 스타일로
누드를 해석했다. 강렬한 원색과 단순한 선으로 이루어진 것이 특징이다

❹ 로사리오 성당의 스테인드글라스
마티스의 간병인이었던 자크 마리 수녀의 부탁으로 4년에 걸쳐 완성한 프랑스 남부 도시 방스
의 로사리오 성당. 건축 설계, 스테인드글라스, 실내벽화, 실내장식 일체, 사제복 디자인 모두
마티스가 직접 관여했다. 이 스테인드글라스는 푸른 천국과 낙원을 표현한 것이다

컷아웃(종이 오리기) 대표작 등이 전시되어 있어 다양한 작품 세계를 들여다 볼 수 있었습니다.

마티스의 대표작을 꼽으라고 하면 〈춤〉, 〈음악〉 연작을 빼놓을 수 없습니다. 지금은 러시아 상트페테르부르크에 위치한 에르미타주 박물관에 걸려있는 이 두 작품은 마티스의 열렬한 지지자이자 후원자인 세르게이 시츄킨의 집을 장식하기 위해 그렸습니다.

〈춤〉은 처음에 러시아 모스크바에 위치한 시츄킨 대저택 복도에, 〈음악〉은 계단참에 걸렸습니다. 그림 배치가 의미 있는데, 계단을 다 올라가야만 〈음악〉의 전체를 볼 수 있게끔, 그림이 관람객에게 이야기를 전달하게끔 배치한 것이죠. 마티스는 그림이 건물과 조화를 이루어야 하며, 공간의 분위기까지 바꿀 수 있다고 믿었습니다.

"내 그림으로 인해 손님들에게 힘을 북돋아 주고 몸이 가벼워지는 듯한 느낌을 주고 싶었다. 내가 처음 건 그림은 〈춤〉이다. 언덕 위에서 둥글게 회전하고 있는 춤. 그리고 조용한

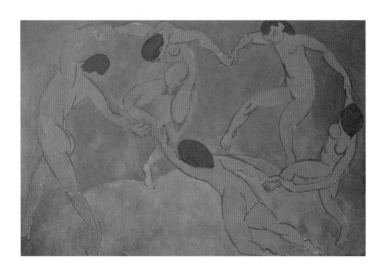

: 앙리 마티스, 〈춤〉, 1910

: 앙리 마티스, 〈음악〉, 1910

위층으로 올라가면 〈음악〉에 몰두해 있는 사람들이 있는 장면을 볼 수 있다."

— 앙리 마티스

마티스는 당대 인기 무용수 로이 풀러의 춤에서 영감을 받아 〈춤〉을 그렸다

에릭 사티의 가구 음악

"내가 꿈꾸는 예술은 순수함과 평온함이 깃든 균형 잡힌 예술이다. 마치 안락의자처럼 인간에게 위로와 편안함을 주는 예술이었으면 좋겠다."

— 앙리 마티스

마티스는 화가로서의 시작은 늦었어도 특유의 성실함으로 끊임없이 노력했기에 결국 대중에게 인정받았고, 생전에 부와 명예를 모두 누렸던 몇 안 되는 화가 중 한 사람이 되었습니다. 이런 마티스의 모습을 보면서 그와 정반대의 캐릭터인 괴

짜 작곡가 에릭 사티Erik Satie(1866~1925)가 떠올랐습니다. 심지어 마티스와 같은 시대, 같은 나라에서 활동했기에 그 대비가 더욱 뚜렷하게 다가오죠.

평생 검정 벨벳 양복, 검은 우산, 검은 모자 차림으로 몽마르트르 언덕을 거닐며 동네 아이들에게 '가난뱅이 아저씨'라고 놀림을 받았던 에릭 사티. 그는 사람들 눈에 띄지 않는 은둔자를 자처했고, 오랫동안 가난한 음악가 생활을 면치 못했습니다.

그는 젊은 시절 저렴한 방을 찾아 전전하다가 33세에 '검은 고양이'라는 카바레의 피아니스트로 취직해서 당시 유행하던 음악들을 자신만의 스타일대로 편곡하고 연주했습니다. 카바레 검은 고양이는 작가, 배우, 작곡가 등 다양한 분야의 예술가들이 모여 철학을 이야기하고, 자신만의 예술을 마음껏 선보일 수 있는 장소였죠. 여기서 사티 특유의 '가구 음악' 스타일이 탄생합니다.

사티는 당시의 음악 스타일을 의도적으로 거부했습니다. 음악이 길어지는 것을 극도로 싫어했던 나머지 사티의 음악은

그 어디에서도 볼 수 없었던 참신함과 간결함을 띄게 됩니다. 그는 또 사람들이 카바레에서 술을 마시며 시끄럽게 대화하는 동안 한구석에서 피아노를 치면서, 자신의 음악이 있는 듯 없는 듯 가구 같기를, 그 공간을 떠도는 보이지 않는 공기 같기를 원했습니다.

: 사티의 〈3개의 짐노페디〉

세 개의 모음곡으로 이루어진 〈짐노페디〉가 사티의 대표곡입니다. 이 중 1번이 제일 유명한데 자장가를 연상시키는 느릿느릿하고 평온한 분위기로 침대 광고 등의 배경음악으로 많이 쓰였습니다. 짐노페디는 원래 고대 그리스의 축제에서 소년들이 나체로 추던 종교적인 춤을 가리키는데, 동시대의 전형적인 음악 공식을 따르지 않아 날 것 같은 느낌이 드는 사티의 음악과 무척 잘 어울리는 제목입니다.

: 이수민, 〈마티스 풍의 자화상〉, 2021
마티스 드로잉 작품들의 유려한 곡선에서 영감을 받아 그려본 자화상

"나를 지켜준 행운의 별에게 감사하다"

말년에 큰 수술을 받은 마티스. 회복하지 못할 것이라고 생
각했으나 기적처럼 두 번째 삶을 얻게 된 그는 새 삶에 감사하
며 70대의 나이에도 의욕적으로 활동했고, 심지어 병상에 누워
서도 컷아웃 기법으로 작품들을 만들어냈습니다.

"정말로, 농담이 아니라 끔찍한 수술대에서 날 지켜준 나의 행운의 별에게 감사한다. 나를 다시 젊고 냉철하게 해준 것에 감사했고, 다시 주어진 삶의 기회를 낭비하고 싶지 않다는 생각이 들게 했다."

— 앙리 마티스

'쓰지 않고 녹슬 것인가, 써서 닳을 것인가', '나에게 주어진 시간과 에너지를 어디에 쓸 것인가'에 대해 종종 생각하곤 합니다. 〈앙리 마티스 특별전〉을 다녀온 후 평생 변화를 두려워하지 않았던, 예술로 삶을 가득 채웠던 거장에게서 약간의 힌트를 얻었습니다.

두 예술가의 평행이론

워홀 × 거슈윈

역사에 길이 이름을 남긴 예술가에겐 공통점이 있습니다. 전 시대의 낡은 관습에서 벗어나고자 두렵고도 설레는 첫 발걸음을 용감하게 내딛으며 작품의 예술성 또한 동시대 사람들의 인정을 받고, 자신을 시작점으로 예술의 흐름을 바꾸어 놓습니다. 앤디 워홀Andy Warhol(1928~1987)이 그중 한 사람인데요. 그와 놀랍도록 많은 부분이 닮은 음악가가 있습니다. 미국을 대표하는 현대음악 작곡가 조지 거슈윈George Gershwin(1898~1937)입니다.

부모님의 헌신으로 탄생한 두 거장

위홀과 거슈윈의 부모님은 아메리칸 드림을 위해 미국으로 건너온 체코슬로바키아(현재 체코와 슬로바키아로 분리됨) 출신, 유대계 러시아 출신의 이민자였습니다. 이들 부모님 모두 성실하게 일하며 가정을 꾸렸고, 결코 넉넉하지 못한 형편이었지만 자녀의 교육을 위해서라면 지원을 아끼지 않았습니다. 위홀의 어머니는 유난히 내성적이었던 아들에게 카메라를 선물하고 집에 암실을 만들어 주었습니다. 거슈윈의 부모님은 피아노, 작곡, 화성학 등을 배울 수 있도록 개인 교습 선생님을 구해주었고요.

재능에 성실함까지 겸비한 예술계 N잡러

뛰어난 재능은 기본으로 갖추고 끊임없는 노력과 성실함 덕분에 위홀과 거슈윈은 20세기 미국의 대중미술과 대중음악을 대표하는 인물이 되었습니다. 현재 두 사람은 '가장 미국적인 예술가'라는 평을 듣고 있고요.

위홀은 평소에 작품을 대량생산해 비교적 저렴한 값에 팔았는데, 현재 자신의 작품이 평균 수백억 원대에 팔리고 있는 것을 알게 된다면 뭐라고 말할지 궁금합니다. 특유의 나른한 말투로 시니컬하게 한두 마디 툭 내뱉지 않을까요. "돈 버는 것이 최고의 예술이다"라면서요.

거슈윈은 클래식에 재즈라는 가장 미국적인 음악 장르를 처음으로 접목시킨 작곡가입니다. 재즈뿐만 아니라 대중가요, 흑인영가 등 다양한 요소를 함께 녹여냈습니다. 실험적인 시도였지만 대중성과 예술성이라는 두 마리 토끼를 모두 잡게 됩니다.

위홀과 거슈윈은 재능이 많았던 터라 다양한 직업을 가졌습니다. 광고회사의 상업 디자이너로 10년간 일했던 위홀은 〈캠벨 수프〉 시리즈로 주목받기 시작하면서 그토록 꿈꿔왔던 전업 예술가의 삶을 살아갑니다. 1960년대부터 사망하기 전까지는 영화 제작과 레코드 작업에 참여했고, 미디어 관련 잡지 〈인터뷰〉를 창간하기도 했습니다.

거슈윈은 호텔과 극장의 피아니스트, 악보 출판사 직원을
거쳐 작곡가로 인정받습니다. 그의 대표작이자 대성공작인
〈랩소디 인 블루〉는 불과 26세 때의 작품이죠. 이후 거슈윈은
작사가인 형 아이라와 뮤지컬 작업을 공동으로 했고, 영화음
악과 오페라 등 다양한 장르에서 천재성을 드러냈습니다.

인생의 유한함을 일깨워 주는 그들의 마지막

워홀은 40세에 정신이상자에게 급작스러운 총격 테러를 당
하고도 살아남았습니다. 평생 후유증을 달고 살아야 했지만
말이죠. 58세에는 담낭 수술을 받게 되는데 금방 회복되나 싶
더니 다음 날 급사하고 맙니다.

거슈윈은 20대 후반에 이미 미국에서 가장 유명하고 촉망받
는 음악가로 성장했습니다. 명성만큼이나 많은 작품 의뢰가 쏟
아지자 그는 과로를 일삼았습니다. 결국 38세에 뇌종양 진단을
받았고, 종양 제거 수술 중에 사망하고 맙니다.

시대를 이끌어 나가던 천재들의 급작스럽고도 안타까운 죽음을 보면서 인생의 유한함, 일과 일상의 균형에 대해 다시 한 번 생각하게 됩니다.

"예술은 특별한 사람들의 전유물이 아니라 평범한 수많은 사람의 것이다." 워홀이 남긴 말처럼 일상 속에서 영감을 포착해 악보 위에 펼쳐낸 거슈윈의 대표곡 두 곡을 소개합니다.

거슈윈 본인의 경험을 담은 교향시 〈파리의 미국인〉

파리는 이미 19세기부터 유럽 문화예술의 중심지였습니다. 1920년대 파리를 방문했을 때 샹젤리제 거리를 걸으며 받은 인상을 거슈인은 후에 오선지 위에 옮깁니다. 이렇게 탄생한 〈파리의 미국인〉처럼 특정 주제와 스토리 라인을 갖고 작곡한 클래식 장르를 '교향시'라고 합니다.

파리에 비하면 갓 태어난 도시라고 할 수 있는 뉴욕 브루클린에서 나고 자란 거슈윈에게는 파리 사람들, 도시의 풍경이

무척 이국적으로 보였죠. 〈파리의 미국인〉은 색소폰, 첼레스타, 우드블록 등 정통적인 오케스트라에는 포함되지 않는 악기가 여럿 등장하며 독특한 음색을 내는 곡입니다. 정확히 밝혀진 바는 없지만 영국 가수 스팅의 노래 〈잉글리시 맨 인 뉴욕English man in New York〉을 들어보면 거슈윈의 〈파리의 미국인〉에서 영감을 받아 작사, 작곡하지 않았을까 생각합니다.

: 거슈윈의 교향시 〈파리의 미국인〉

재즈의 즉흥성을 접목시킨 〈랩소디 인 블루〉

본래 재즈는 소규모 밴드에서 출발했습니다. 이후 미국 뉴올리언스를 본거지로 하여 불꽃놀이처럼 화려한 음악풍과 다양한 악기를 포함한 대규모 밴드로 발전했죠. 거슈윈은 이 대규모 재즈 밴드를 연상시키는 관현악 오케스트라와 피아노를 결합해 피아노 협주곡 형식의 〈랩소디 인 블루〉을 작곡했고, 초연에서 직접 피아노를 연주했습니다. 즉흥성이 강조되는 재

: 이수민, 〈랩소디 인 블루〉, 2021
〈랩소디 인 블루〉 속 어디로 튈지 모르는 음의 다발들을 표현한 작품

즈곡답게 거슈윈은 한 페이지 이상을 즉흥적으로 연주했다고
합니다.

도입부의 유명한 클라리넷 솔로의 탄생 비화도 흥미롭습니
다. 연속된 음들을 정확히 발음하지 않고 쭉 끌어서 연주하는
기법을 글리산도라고 하는데, 리허설 때 클라리넷 주자가 장

난삼아 악보대로 연주하지 않고 음들을 쭉 끌어올려 불었다고 합니다. 거슈윈은 그 순간을 놓치지 않고 악보에 옮겨 적었죠. 오히려 '더 울부짖듯이 연주하라'며 부추기기까지 했습니다. 역시 천재들은 언제 어디서나 영감을 얻나 봅니다.

평소 클래식에 재즈의 즉흥성을 접목시켜 연주하는 피아니스트 파질 세이

〈랩소디 인 블루〉 음악에 애니메이션을 붙인 디즈니

동물의 사육제, 어디까지 알고 있니?

생상스

프랑스의 모차르트, 생상스

잠깐 베토벤이 활동했던 고전시대를 살펴보고 들어갈까요? 그가 수많은 기악음악, 특히 완벽에 가까운 아홉 개의 교향곡을 남겼기 때문에 후대 작곡가들은 자연스럽게 성악곡, 오페라 작곡에 열을 쏟게 됩니다. 그러다 19세기 후반 프랑스 작곡가인 카미유 생상스Camille Saint-Saëns(1835~1921)가 다시 순수 기악음악을 작곡하며 프랑스의 근대 음악을 꽃피우는 데 큰 역할을 합니다.

생상스는 '프랑스의 모차르트'라고 불리며 어릴 때부터 작곡과 오르간에 두각을 보였습니다. 13세에 파리음악원에 입학, 16세에 첫 교향곡을 작곡했고, 22세에는 프랑스에서 가장 큰 마들렌 교회의 오르가니스트로 임명되면서 실력을 인정받았죠. 그는 자신이 사랑하는 오르간을 위한 곡들을 꾸준히 작곡했습니다. 뿐만 아니라 다양한 편성의 음악을 골고루 작곡했는데 〈교향곡 3번〉 '오르간', 〈피아노 협주곡 2번〉, 〈서주와 론도와 카프리치오소〉, 오페라 〈삼손과 데릴라〉, 교향시 〈죽음의 무도〉 등이 있습니다.

그는 다방면에 관심과 재능이 있었습니다. 그림도 그리고, 시도 짓고, 철학도 연구하고, 천문학을 좋아해 천체망원경을 제작하기도 하고, 프랑스 국민음악협회 부회장으로 15년을 지내며 후배 작곡가들의 곡을 발굴해 사람들에게 소개하고, 아프리카부터 동남아시아까지 여행도 부지런히 다니고, 책도 여러 권 남겼습니다. 이렇게 다방면에 재능이 있는 사람을 '르네상스형 인간'이라고 부르곤 합니다. 레오나르도 다 빈치가 대표적인 모델이고요. 오죽하면 선배 작곡가이자 독설로 유명했던 베를리오즈는 "생상스는 모든 분야에서 뛰어나지만 한 가지가 부족

하다. 바로 경험이다"라고 비꼬며 평하기도 했습니다.

아이러니한 〈동물의 사육제〉의 성공

생상스의 수많은 대표곡 중에서도 한 번 들으면 잊을 수 없는 곡 〈동물의 사육제〉는 프로코피예프의 〈피터와 늑대〉, 브리튼의 〈청소년을 위한 관현악 입문〉과 함께 방학 때마다 청소년을 위한 음악회에서 자주 연주됩니다. 우선 곡 제목 속 '사육제carnival'의 뜻부터 살펴볼까요. 사육제는 가톨릭 문화권에 속하는 지역에서 매년 2월 중순에서 말에 열리는 축제를 말합니다. 부활절 전 40일 동안 금식하면서 모든 부분에서 절제하며 지내는 기간을 사순절이라고 하는데 사순절 직전에 고기를 포함한 각종 음식을 배불리 먹고, 평소에 도저히 시도할 수 없는 장난과 탈선을 하며 일종의 자유시간을 보내는 것이죠. 생상스가 굳이 이 단어를 곡 제목에 넣은 것도 축제 분위기의 가벼움, 자유분방함을 표현하려 한 것입니다. 〈동물의 사육제〉에는 재밌는 사연이 숨어있습니다.

51세의 생상스는 유럽 전역으로 연주여행을 떠납니다. 꽤 많은 연주일정이 잡혀있었고요. 하지만 첫날부터 복병을 만나는데, 생상스가 50세에 쓴 책《화성과 선율》의 내용 중 바그너를 비판하는 내용에 반발한 팬들이 나타나 연주를 방해한 것이죠. 그리하여 수많은 연주회가 취소되고 무대에 단 두 번만 설 수 있었습니다. 연주 여행에 실패한 이후 울적한 기분으로 지내던 생상스는 오스트리아의 작은 마을 쿠르담으로 휴양을 떠납니다. 그곳에서 오래된 친구로부터 사육제 마지막 날에 열릴 음악회에서 연주할 곡의 작곡을 부탁받죠.

: 생상스의 〈동물의 사육제〉

'동물원의 환상곡'이라고도 불리는 〈동물의 사육제〉는 총 열네 개의 짧은 악장으로 이루어져 있고 각 악장마다 특정 동물을 생생하게 묘사합니다. 사자왕, 암탉과 수탉, 당나귀, 거북이, 코끼리, 캥거루, 수족관, 노새, 뻐꾸기, 각종 새, 피아니스트, 화석, 백조, 마지막으로 앞서 묘사되었던 모든 동물이 나오는 떠들썩한 피날레 악장까지.

: 이수민, 〈거북이〉, 2019
느릿느릿 조심조심 발걸음을 옮기는 거북이가 연상되는 〈동물의 사육제〉 중 4곡

　동물의 일종인 사람과, 먼 옛날 동물의 육신을 가졌던 화석이 곡 속에 포함된 것이 참 흥미롭습니다. 원곡은 열 명 정도로 이루어진 실내악 편성으로 생상스 자신도 초연에 연주자로 참여했습니다.

　생상스는 생전에 열세 번째 악장인 '백조'를 제외하고는 공개적인 연주도, 출판도 금지했습니다. 이 곡으로 인해 자신이 작곡을 장난스럽게 여기는 가벼운 작곡가로 인식되는 것이 싫

: 이수민, 〈수족관〉, 2019
햇빛을 받아 반짝이는 물고기의 은색 비늘을 신비로운 음계로 표현한 생상스

었기 때문이죠. 그리하여 생상스 사후에야 전곡이 출판되었고 현재는 원곡인 실내악 버전뿐만 아니라 오케스트라 버전으로도 편곡되어 연주됩니다. 본인의 소망과는 달리 이 곡이 세상에 나와 메가히트를 친 것을 알면 하늘의 생상스는 어떤 기분일까요? 맨 마지막 악장인 '피날레'의 경쾌한 리듬에 맞춰 덩실덩실 춤을 추고 있지 않을까요?

지친 이들을 위한 음악 진통제

쇼팽

역사에 길이 남은 음악가들은 재미있는 별명들을 꼭 하나씩 갖고 있습니다. 피아노의 예술적인 면을 혁신적으로 끌어올린 프레데리크 쇼팽Frédéric François Chopin(1810~1849)은 "건반 위의 시인"이라 불릴 정도로 평생 작곡한 곡들 대부분이 피아노곡이었습니다.

그의 이름을 딴 콩쿠르도 있습니다. 1927년에 시작해 5년에 한 번씩 열리는 쇼팽 국제 피아노 콩쿠르는 세계 3대 콩쿠르라고 불리며 그 위상을 자랑하고 있습니다. 전 세계에서 비

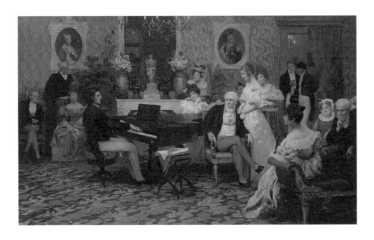

: 헨리크 시에미라츠키, 〈라지비우 궁정에서 피아노를 연주하는 쇼팽〉, 1887

디오 심사, 예선을 통해 80명의 본선 진출자를 뽑고 이 중에서
1~6등 선발과 함께 폴로네이즈, 마주르카, 협주곡, 소나타 연
주자에게 특별상을 수여합니다. 피아니스트 조성진은 2015년
에 1등 수상과 함께 폴로네이즈 최고연주상도 받았죠.

쇼팽이 피아노곡 장르에서 독보적인 위치가 될 수 있었던
데는 피아노의 개량이 큰 역할을 했습니다. 페달로 음을 길게
지속할 수 있게 함으로써 그의 개성을 담은 실험적인 곡들을
작곡할 수 있었던 것이죠. 특히 쇼팽은 어릴 때부터 병약해 큰

음량으로 연주할 수 없었고, 연주 스타일 또한 섬세했던지라 개량된 피아노 덕을 많이 봤습니다. 쇼팽의 파리 데뷔 연주는 그를 후원하던 피아노 제조사인 플레엘의 홀에서 열렸는데, 데뷔 연주의 성공 덕분에 쇼팽은 귀족들의 살롱 콘서트를 드나들며 떠오르는 스타로 군림할 수 있었습니다. 이처럼 후원자와 예술가는 떼려야 뗄 수 없는 관계인 것 같습니다.

평범함 속에 빛나는 멜로디

쇼팽의 녹턴 장르 중 대표곡을 뽑아보라고 하면 곧바로 〈녹턴 Op. 9-2〉의 멜로디가 떠오릅니다. 이 곡은 봄바람 혹은 사뿐사뿐한 왈츠 분위기를 담고 있습니다. 클래식 라디오 방송의 시그널로 이 곡의 도입부 멜로디를 사용하고 있을 만큼 한번 들으면 기억에 남을 만한 멜로디를 갖고 있고요.

'녹턴'이라는 장르를 쇼팽이 창시한 것은 아니지만 그는 이 장르를 높은 서정성과 예술성을 띤 장르로 확립시켰습니다. 쇼팽이 녹턴이라는 장르에서 이런 위상을 차지하게끔 해준 것

이 바로 작품번호 9번에 담긴 세 개의 녹턴이고요. 아이러니하게도 쇼팽 생전에는 녹턴의 멜로디들이 평범하게 취급받으며 "살롱음악에 지나지 않는다"라는 평을 듣곤 했습니다. 이렇게 음악뿐만 아니라 시간이 지나야 진가가 발휘하는 것들이 있기 마련입니다.

: 쇼팽의 〈녹턴 Op. 9-2〉

사랑하는 여인에게 주는 선물

폴란드에서 음악교육을 받다가 22세에 유럽 문화예술의 중심지인 파리로 이주한 쇼팽은 조용하고 낯을 가리는 성격으로 인해 처음에는 이국땅에 마음 붙일 곳을 찾지 못하고 고국과 가족을 항상 그리워했습니다. 그는 몇 년 후 친구들과 독일에 놀러 갔다가 그곳에서 어릴 적 같이 어울려 놀던 마리아 보진스카라는 여성과 재회하고 마음을 주고받는 사이로 발전하게 되죠. 올리브색 피부와 검은 눈동자를 갖고 있던 그녀는 나폴

레옹 3세가 한때 좋아했고, 폴란드 시인 스워바츠키는 그녀를 위한 시를 지을 정도로 미녀였습니다.

마리아와 쇼팽이 일주일간의 만남을 뒤로하고 다시 파리로 돌아와야 했을 때, 쇼팽은 자신의 마음을 꾹꾹 눌러 담은 곡 〈왈츠 Op.69-1〉을 선물합니다. 후에 이 둘은 약혼까지 하지만 마리아 부모님의 반대로 파혼하고 맙니다. 쇼팽의 건강이 큰 이유였습니다.

아픈 사랑의 기억을 담은 곡이기에 쇼팽 생전에 출판되지는 않지만, 사후에 친구가 악보를 발견하고 작품번호를 붙여 출판하게 됩니다. 지금은 〈이별의 왈츠〉라는 별칭으로 더 많이 불리며 피아니스트들이 자주 연주하는 곡 중 하나가 되었습니다.

: 쇼팽의 〈왈츠 Op.69-1〉

툭툭 떨어지는 빗방울에서 받은 영감

파리 사교계에서 주목받던 음악가 쇼팽은 20대 후반에 몇 번의 사랑에 실패하고 건강까지 악화되어 힘든 나날을 보내고 있었습니다. 그러다 동년배 피아니스트 리스트를 알게 되고, 그의 연인 마리 다구 백작부인과도 친분을 쌓게 되죠. 그녀는 본인의 살롱을 운영하고 있었는데, 쇼팽은 그곳에서 조르주 상드라는 작가를 만나게 됩니다.

조르주라는 남성의 이름을 필명으로 썼던 이 여성의 본명은 아망틴 오로르 뒤팽. 쇼팽보다 여섯 살 연상이었고 아이 둘의 싱글맘이자 소위 히트작가였습니다. 두 사람은 출신도, 살아온 배경도, 추구하는 가치도 달랐지만 상드는 쇼팽에게 모성애를 느꼈고 먼저 적극적으로 구애한 끝에 쇼팽이 28세, 상드가 34세 때부터 10여 년간을 함께 했습니다. 이들의 다사다난했던 지난 연애행적을 비추어 볼 때 의외의 조합이었죠.

1838년, 쇼팽의 유전병인 폐결핵이 악화되자 두 사람은 따뜻한 지중해에 위치한 마요르카로 휴양을 떠납니다. 당시 폐

결핵은 전염병에다 불치병으로 여겨져 사람들이 피해다녔고, 이혼한 여성과 청년의 결합은 좋게 보일 리 없었습니다. 어느 날 상드가 쇼팽을 위해 멀리 떨어진 마을에 먹을 것을 구하러 갔다가 폭우에 발이 묶여 여섯 시간 동안이나 돌아오지 못했습니다. 급류에 신발까지 잃어버렸고 그녀를 태웠던 마부는

: 이수민, 〈빗방울 전주곡〉, 2021
우산조차 필요하지 않은 부슬비가 내리는 날에는 다양한
감정들이 뒤엉켜 떠오른다

도망가기까지 했죠. 홀로 크고 어두운 수도원에서 상드를 기다리던 쇼팽은 상드가 무사히 도착하자 크게 안도하며 눈물을 흘렸고 이런 사연을 바탕으로 작곡된 곡이 〈빗방울 전주곡〉입니다.

곡의 초반에서 피아니스트가 일정한 박자로 치는 왼손의 음들을 잘 들어보세요. 툭툭 떨어지기 시작하는 약한 빗줄기를 묘사하는 듯하죠. 곡의 중반으로 갈수록 음량이 고조됩니다. 어두워지는 하늘, 거세지는 빗줄기, 쇼팽이 당시 느꼈던 외로움, 연인에 대한 걱정이 고스란히 담겨 있는 듯합니다.

: 쇼팽의 〈전주곡 Op. 28-15〉

생일, 졸업식, 시상식, 결혼식 그리고 장례식까지 음악은 우리의 삶에서 중요한 순간에 늘 함께합니다. 음악이 우리의 심리에 크게 영향을 미친다는 것은 많은 이들이 알고 있죠. 그렇다면 신체적으로는 어떨까요?

런던대학교 소속 대학이자 여섯 명의 노벨상 수상자를 배출한 퀸메리대학교에서는 음악과 신체적 통증의 상관관계에 대한 전 세계 논문 73건을 조사했습니다. 조사 결과 수술 전, 후에 클래식 음악을 들려주면 환자가 통증이나 불안을 감소하는 데 도움이 된다는 사실이 입증되었습니다. 수많은 작곡가 중에서도 특히 모차르트와 쇼팽이 효과가 높았다고 하니 마음이 지쳐있다면 이들의 음악을 일상 속에서 함께해 보세요. 주인 잃은 바다 위 튜브처럼 마음속을 둥둥 떠다니는 불안을 잠재워 줄 겁니다.

북한산 정상에서 영감을 찾다

드뷔시 × 모네

　　매년 여름, 작업하려고 컴퓨터 앞에 앉으면 등골을 타고 흐르는 땀방울 때문에 고생했던 적이 많습니다. 보양식을 먹거나 외출 자제하기, 해가 지고 난 후 공원에서 캠핑하기 등 이 글을 읽는 독자 여러분도 저마다의 더위를 피하는 방법을 갖고 있겠지요. 저는 이열치열을 위해 북한산 근처 사찰에서 템플스테이 체험을 했습니다. 북한산의 정기를 받으며 이색적인 체험을 하고 싶었던 것 외에도 템플스테이를 신청하게 된 데는 더 특별한 이유가 있었습니다. 당시 벌여놓은 여러 개의 일을 잘 해내고 싶은 마음이 너무나 커져 욕심을 내

려놓는 법, 나아가 내 마음을 다스리는 법을 약간이라도 배워 오고 싶었습니다.

차 한 대가 겨우 지나가는 길을 10분쯤 올라가자 북한산 입구가 나타났습니다. 시멘트 바닥만 보며 생활하다가 초록과 적갈색으로 가득한 숲을 보니 갑자기 비현실적인 세계로 들어간 느낌이 들었습니다. 절로 향하는 길이 생각보다 거칠고 경사가 높아 사찰에 도착하기도 전에 이미 땀 범벅. 템플스테이 담당 직원의 안내를 받으며 선풍기 한 대와 죽비만이 덩그러니 놓여있는 숙소에 짐을 풀었습니다. 저는 1박 2일 체험형 템플스테이를 선택했는데 염주 만들기, 108배하기, 발우공양 체험하기, 새벽 예불 참여하기, 종과 목어 직접 쳐보기, 명상하기, 절 청소하기, 해탈문 지나기, 등산하기, 스님과의 다담 등 알차게 짜인 프로그램에 따라 이틀을 보냈습니다.

검은 도화지처럼 새까만 하늘에 박힌 별과 달의 포물선을 눈으로 좇다가 잠자리에 드는 시간도 좋았지만 제일 기억에 남는 것은 스님이 직접 내려주는 작설차를 마시며 진행했던 문답 시간. 생각도, 욕심도, 하고 싶은 것도 많아서 불면증이

: 이수민, 〈오래된 정자〉, 2019
아침 산책로에서 보이는 오래된 정자. 팔각 지붕이 묘하게 안정감을 준다

와 고민이라고 했더니 욕심, 혹은 꿈이라고 부르는 물컵을 항상 들고 있지 말라고, 팔에 무리가 가지 않게 가끔은 내려놓는 법을 연습하라고 말씀해 주셨습니다. 인생이라는 '학교'를 다니면서 '숙제'에 질질 끌려 다니면 되겠냐고. 나에게 주어진 숙제들을 즐겁게 해내면서 학교를 행복하게 '졸업'하라고. 이 말씀이 두고두고 생각이 납니다. 비록 불교 신자는 아니지만 템

플스테이 체험은 여러 가지 주제에 대해 새로운 각도로, 더욱 깊이 생각해 보는 계기가 되었습니다.

자연에서 받은 영감, 황폐한 사원에 걸린 달

————————————

템플스테이 체험을 하며 자연스럽게 떠올렸던 작곡가는 클로드 드뷔시Claude Achille Debussy(1862~1918)입니다. 그는 자연으로부터 얻는 영감을 중요하게 여겼고, 다양한 경험을 하는 데 두려움이 없었으며, 동양과 서양의 음악을 결합하는 데 큰 관심을 가졌습니다. 그렇게 탄생한 곡이 〈영상 2권〉의 2번 '황폐한 사원에 걸린 달'입니다.

드뷔시의 피아노 독주를 위한 〈영상〉은 총 두 권으로 한 권에 세 곡씩, 총 여섯 곡으로 이루어져 있는데 모두 독특하면서도 시각적인 제목을 달고 있습니다. 1권은 '물의 반영', '라모를 찬양하며', '움직임', 2권은 '잎새로 흐르는 종소리', '황폐한 사원에 걸린 달', '금빛 물고기'가 수록되어 있습니다. 자연과 사

물의 분위기를 있는 그대로 표현하는 프랑스 인상주의 음악을 주도했던 드뷔시는 〈영상〉에서도 그의 재능을 드러냈습니다. 드뷔시는 〈영상〉의 작품성에 대해 자부심이 있었는데 이 곡을 출판업자에게 보내며 쓴 편지에 "이 작품은 슈만이나 쇼팽과 견줄 만한 작품으로 피아노로 쓴 시"라고 표현하기도 했습니다.

: 드뷔시의 〈영상 2권〉 2번 '황폐한 사원에 걸린 달'

〈영상 2권〉의 2번인 '황폐한 사원에 걸린 달'에서 드뷔시가 강조하고자 했던 것은 인도네시아 전통음악인 '가믈란Gamelan'과 같은 분위기를 내는 것이었습니다. 가믈란은 철금, 실로폰, 북, 징 등 타악기 위주로 이루어진 합주형태이자 그에 사용되는 악기들을 일컫는 말로 인도네시아의 모든 왕을 다스렸던 신 상향 구루가 맨 처음 만들었다고 합니다. 그는 다른 신들에게 신호를 보낼 방법이 필요해 징을 발명했고, 더 복잡한 메시지를 전달하기 위해 여러 개의 징을 더 만든 것이 가믈란의 탄생배경입니다.

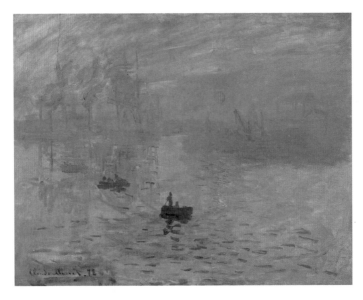

: 클로드 모네, 〈인상, 해돋이〉, 1873

드뷔시는 1889년 파리 세계 박람회에서 처음 가믈란 음악을 듣고는 명상적인 분위기, 5음 음계, 리듬 등을 그의 음악에 적극적으로 차용했습니다. 피아노라는 악기에서 새로운 색깔과 톤을 발견하고자 노력했던 드뷔시에게 가믈란 음악은 새로운 자극제가 되었죠. 가믈란 악기들은 온음계로 조율하는데, 서양악기처럼 정확한 간격으로 되는 것이 아니어서 같은 음정을 내도 음들이 서로 부딪히며 묘한 분위기와 독특한 울림을 냅

니다. 드뷔시뿐만 아니라 존 케이지, 벨라 바르톡, 프란시스 풀 랑크, 올리비에 메시앙, 벤자민 브리튼 등도 가믈란 음악에서 영감을 얻어 작곡했습니다.

시공간을 초월한 영감의 출처

프랑스 화가 클로드 모네^{Claude Monet(1840~1926)}의 그림 〈인상, 해돋이〉는 인상주의 화풍의 출발점이 된 작품입니다. 인상주의 미술은 음악에 영감을 주고, 동양 음악은 서양 음악에 영감을 주고, 북한산의 자연은 도심에서 바쁘게 복작거리며 사는 한 예술가에게 영감을 주었습니다. 여러분의 영감의 출처는 어디인가요.

오래된 사랑 이야기

김향안과 김환기 ✕ 클라라와 로베르트 슈만

한 부부의 이야기

40대 초반의 남자가 있습니다. 통 팔리지 않는 그림들을 공방에 쌓아두고는 "나는 내 그림이 귀엽다"며 스스로를 위안하곤 했습니다. 돈 못 버는 예술가 남편에게 아무 소리도 않던 여자는 돈 못 버는 예술가 남편에게 아무 소리도 않고 그저 겨우내 추위를 어떻게 보낼까 걱정만 할 뿐이었습니다.

"고생하며 예술을 지속하는 것은 예술로 살 수 있는 날이 있

을 것을 믿기 때문이다"라고 일기에 썼던 남자와 언젠가 세상이 바뀌어 사랑하는 남편에게 좋은 앞날이 오기를 기다렸던 여자. 김환기(1913~1974)와 김향안(1916~2004) 부부의 이야기입니다.

김향안의 본래 이름은 변동림. 동림은 '동쪽 숲에 묻힌 옥'이라는 뜻으로 동글동글하고 아담한 외양과도 어울리는 이름이었죠. 김환기와 결혼 후에는 성뿐만 아니라 아호인 '향안'을 이름으로 삼고 그야말로 남편과 일심동체의 삶을 살았습니다.

너도 데려가지, 파리

1946년 김환기가 서울대학교 미술대학 교수직을 맡으면서 먹고 살 걱정에서는 벗어나게 됩니다. 시간이 흘러 마흔줄에 들어선 화가는 답답했죠. 자신의 그림이 세계적으로 어떤 위치에 있는지, 사람들에게 어떤 평가를 받을지 궁금했던 그는 어느 날 술에 취해 집에 들어와 말합니다. "나 파리에 간다. 너도 데려가지."

❶ 베네지트 화랑 오프닝에서(1956)
❷ 콩코르드 광장에서(1957)
❸ 1960년대의 김향안

다음 날 프랑스 영사관에 가서 비자를 받은 김향안. 언어에 소질이 있었기에 피난길에도 프랑스어를 공부했고, 살 집과 남편의 작업실, 미술계 인맥을 만들어 놓기 위해 남편보다 먼저 파리에 건너갑니다. 모든 것이 준비된 1956년, 김향안은 꼭 1년 만에 김환기를 파리로 부릅니다. 남편에 대한 절대적인 사랑과 믿음, 헌신에 대한 결심이 없었다면 불가능했을 겁니다.

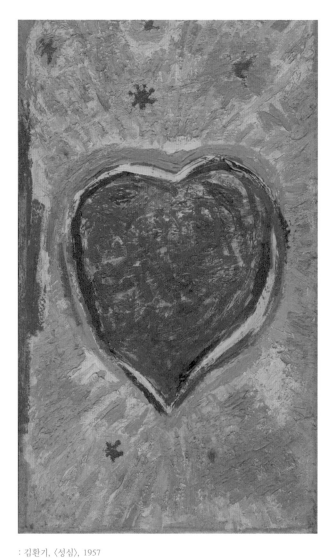

: 김환기, 〈성심〉, 1957
타지에서 어머니의 부고를 듣고 엉엉 울며 그렸다는 작품

ⓒ(재)환기재단·환기미술관

"아내는 내가 술을 마시든 게으름을 피우든 아무 소리가 없다. 돈을 못 벌어오는데도 아무 소리가 없다. 먹을 것이 있든 없든 항상 명랑하고 깨끗하다… 아내는 소설을 쓰고 싶은 모양인데 나 때문에 쓰지 못하는 것을 나는 잘 안다. 나는 아내에게 하숙하고 있는 셈이다."

— 김환기, 《어디서 무엇이 되어 다시 만나랴》, 환기미술관, 2005

"사랑이란 믿음이다. 믿는다는 것은 서로의 인격을 존중하는 거다. 곧 지성이다."

— 김향안, 《월하의 마음》, 환기미술관, 2005

떠난 이를 기념하다, 있는 힘을 다해

그림에 몰두하느라 밤을 새며 과로하기 일쑤였던 김환기. 결국 목 디스크가 오고, 다시 건강하게 그림을 그리기 위해 수술을 결심합니다. 수술을 받기 하루 전 일기에 "눈치 보니 어려운 수술인 것 같다. 지금 나는 아무런 겁도 안 난다. 평안한 마음이다"라고 썼지만 수술 후 회복하지 못한 상태에서 갑작

스럽게 세상을 떠나고 맙니다. 그의 나이 61세.

30여 년간 속을 깊이 나누었던 남편을 떠나보낸 김향안은 큰 상실감에 "인생이 모두 거짓말 같다"고 일기에 적습니다. 하지만 이내 속을 차리고 이후 30년은 둘만의 추억의 장소를 옮겨다니며 살았습니다. 이제 김향안의 목표는 떠난 이를 있는 힘을 다해 기념하는 것. 김환기의 전기를 쓰고, 회고전을 열고, 도록을 꼼꼼히 만들고, 예술전문잡지에 그를 소개하는 글을 썼습니다. 1976년부터는 김환기재단을 세워 신진 작가들을 지원했고, 1992년에는 부암동에 환기미술관을 개관했습니다.

이 대목에서 생각나는 클래식 음악계의 한 커플이 있습니다. 클라라Clara Schumann(1819~1896)와 로베르트 슈만Robert Schumann(1810~1856). 김향안과 김환기 커플이 서로에게 영감을 주고, 위안받고, 성장했듯이 그들 역시 깊이 교감했습니다. 클라라 아버지의 반대를 무릅쓰고 결혼해 세상을 다 가진 기분이었던 로베르트. 결혼 전날 그는 자신의 마음을 담은 연가곡집을 클라라에게 결혼선물로 주었습니다.

총 스물여섯 개의 가곡으로 이루어진 연가곡집 〈미르테의 꽃〉 중 첫 번째 곡 '헌정'을 소개해 드릴까 합니다. 독일 낭만파 시인 뤼케르트의 시에 곡을 붙였기에 로맨틱한 가사, 들뜬 마음을 표현하는 듯 점점 상승하는 멜로디가 감상 포인트입니다.

: 슈만의 연가곡집 〈미르테의 꽃〉 1번 '헌정'

화가의 아내, 화가가 되다

환기미술관의 본관 옆에는 아담한 크기의 '수향산방'이 있습니다. 김환기의 두 번째 아호인 수화와 김향안의 이름에서 한 글자씩 따서 붙였다고 하죠. 부부의 사랑은 이런 작은 것에서도 느껴집니다.

김환기의 그림이 '달'에 비유된다면 김향안의 그림은 '해' 같다는 인상을 받았습니다. 그도 그럴 것이 자신은 한낮의 자연광 아래에서 그리는 걸 좋아한다고 말했습니다. 남편과의 산

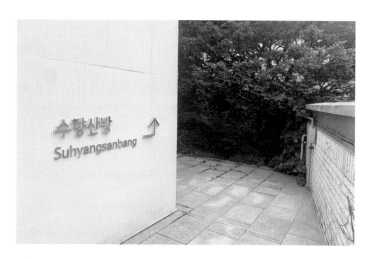

수화와 향안의 산속의 방, 수향산방

보, 집 앞 공원 등 자신의 경험이 투영된 주제들을 주로 그렸고 몽환적인 선과 겹겹이 쌓인 이중색에서 김향안만의 특징이 드러났습니다. 놀랍게도 김향안이 정식으로 받은 미술 교육은 파리의 미술학교 그랑 드 쇼미에르에서 6개월간 회화수업을 받은 것이 전부입니다.

불씨에 불을 잇다

───────────

"너도 같이 그림 그리면 좋지 않니?"라는 김환기의 말에 별로 흥미가 없었던 김향안. 그러다 불의의 사고로 남편과 사별한 후 함께 지내던 뉴욕의 스튜디오에 다시 돌아가 보니 그가 쓰다 만, 남기고 간 빛깔들에게 미안한 마음이 들어 붓을 들기 시작합니다. 그렇게 그림이 한두 점 생겼고 방에 두고 바라보며 혼자만의 작은 즐거움을 얻었죠. 주변인들의 칭찬과 격려에 용기를 내 마침내 화가로 등단했고, 이후 뉴욕과 서울에서 두 차례 개인전을 열기도 했습니다.

김향안은 황금색으로 빛나는 피라미드를 그리면서 이런 말을 남겼습니다. "나는 언젠가부터 삶과 죽음 사이에서 살고 있다. 같이 불타던 불씨에 불을 이어 더 한층 황홀한 불꽃을 피우는 일과로 산다." 그렇게 불씨와 불씨가 만나 화려하다 못해 황홀하게 타올랐고, 아직까지도 그 온기는 우리나라 미술계를 뜨겁게 달구고 있습니다.

김광섭이 김환기에게 엽서에 써서 보낸 시 〈저녁에〉의 한

구절 "어디서 무엇이 되어 다시 만나랴"는 시구 자체로도 아름답지만, 김환기의 대표작 제목으로 다시 쓰여 새로운 생명으로 거듭납니다. 뿐만 아니라 형제로 구성된 그룹 '유심초'는 1981년 이 시에 펑키한 멜로디를 붙여 발표했죠.

사람을 울리는 미술

2019년 홍콩 크리스티 경매에서 김환기의 최대작 〈우주〉가 한국 미술 사상 최고의 경매가에 낙찰되었습니다. 일기에 "음악, 문학, 무용, 연극 모두 다 사람을 울리는데 울리는 미술은 못할 것인가", "예술은 절박한 상태에서 만들어진다"라고 썼던 김환기는 이제 한국 미술계의 슈퍼스타 중 한 명이 되었습니다.

환기미술관을 다녀온 후 여러 자료를 찾아보고, 김향안과 김환기의 글과 그림을 곱씹어 봤습니다. 그들의 삶이 상상보다 훨씬 고달팠기에, 동시에 그들의 위태로웠던 상황과는 관계없이, 그들의 사랑이 깊고 단단해서 놀랐습니다. 김환기가

: 이수민, 〈파리의 부부〉, 2021
콩코르드 광장 앞 팔짱을 끼고 발맞추어 걷는 부부의 사진
을 제일 좋아한다

김향안에게 보내는 편지 구절을 따 제목을 붙인 책 《우리들의
파리가 생각나요》는 읽는 내내 마음이 벅찼습니다.

　한국 근대 예술계를 대표하는 이름이 된 그들의 혼이 어디
서 무엇이 되어 다시 만났든지 덜 배고프고, 더 행복하면 좋겠
습니다.

파리의 괴짜들

사티 × 발라동

"나는 너무 낡은 시대에, 너무 젊은 영혼을 갖고 이 세상에
왔다."

— 에릭 사티

음파 측정가 에릭 사티

에릭 사티는 '음악가'라는 명칭 대신에 '소리를 섬세하게 측
정하는 기술자', '음파 측정가'라고 불리기를 원했습니다. 이

뿐만 아니라 그의 독특함은 여러 일화를 통해 알 수 있습니다. 사티는 6세 때 어머니를 여의었는데 아버지는 곧 피아노 교사와 재혼합니다. 그는 새어머니의 강압적인 음악교육을 받고 파리음악원에 입학하는데, 선생님들로부터 "음악원에서 제일 게으르고 형편없는 실력을 가진 학생"이라는 악평을 듣고 음악에 흥미를 잃어 군대에 입대합니다. 하지만 이도 오래가지 않았습니다. 몇 달 후 건강상의 이유로 제대하고 맙니다.

사티는 당시 리하르트 바그너로 대표되던 낭만주의 음악사조를 의도적으로 거부했습니다. 두 개의 테마가 소나타 형식(제시부-발전부-재현부)을 엄격하게 따르며 길이가 길어지는 것을 극도로 싫어한 나머지 사티의 음악은 그 어디에서도 볼 수 없었던 참신함과 간결함을 띠게 됩니다.

피아노 소품들을 작곡하고 출판한 덕분에 40대 중반부터 조금씩 이름값을 떨치게 된 사티. 하지만 그의 명성은 오래가지 못했는데요. 바로 사티의 음악에서 영감을 받은 젊은 작곡가 드뷔시와 라벨의 음악이 파리 사람들을 사로잡았기 때문입니다. 그들의 세련된 음악이 새로운 예술의 탄생을 원했던 파리

: 수잔 발라동, 〈에릭 사티의 초상화〉, 1892

사람들의 입맛에 딱 맞았던 것이죠.

　사티의 〈난 너를 원해〉라는 성악곡은 그가 수잔 발라동과 사귀던 20대 초반에 작곡한 곡입니다. "쥬 뜨 부Je te veux"라고 프랑스어로 우아하게 발음되는 제목과는 달리 "내 심장이 당신의 것이 되게 해줘요" 같이 직설적인 가사가 인상적입니다. 사티가 '검은 고양이' 카바레에서 일할 당시 즐겨 쳤다고 전해집니다.

파리 근교의 작은 집에서 맞은 사티의 죽음은 그의 음악처럼 간결했습니다. 첫사랑과 결별 후 27년간 아무도 들이지 않았던 그의 방에는 그가 즐겨 입던 벨벳 양복 열두 벌, 검은 모자와 우산들 그리고 수잔 발라동에게 보내는 편지 세 통만이 발견되었습니다.

: 사티의 〈난 너를 원해〉

사생아로 태어나 성의 주인이 된 여자

수잔 발라동Suzanne Valadon(1865~1938)은 삶 자체가 한 편의 예술이었습니다. 찢어지게 가난한 세탁부의 사생아로 태어나 서커스단에서 공중그네를 타던 소녀였고, 르누아르, 로트레크, 드가 등 이름만 대면 알 만한 몽마르트르 화가들의 모델로 활동했습니다. 자신이 그들의 그림 속에 남아 영원한 생명력을 지니는 것에 대해 자부심과 호기심을 갖고 있던 그녀는 곧 자신 안에서 그림에 대한 열정을 발견하고는 20대부터 화가로 활동

합니다. 점차 이름을 크게 알렸고, 경제적인 안정을 누렸고, 리옹에 고성을 구입해서 평화로운 말년을 보냈으며 유명인사들만 묻히는 생 피에르 교회에 몸을 뉘었습니다.

사티와 발라동은 '오베르주 뒤 클루'라는 카바레의 오프닝 공연에서 처음 만나게 됩니다. 발라동은 독특한 청년 사티에게 흥미를 가졌고 그림의 모델이 되어달라고 부탁합니다. 둘은 첫눈에 반했고 그날이 지나기 전에 사티는 발라동에게 청혼합니다. 이틀 뒤 동거를 시작한 두 사람은 뜨겁게 사랑했는데 사티가 발라동에게 보낸 편지에서 그의 애정을 엿볼 수 있습니다. "당신의 섬세한 눈빛, 부드러운 손, 아이같이 작은 발이 눈앞에 아른거리오."

하지만 어느 날 사티는 발라동에게서 자신 어머니의 모습을 발견하고 이별을 선언합니다. 이 과정에서 발라동이 발코니에서 추락해 경찰이 출동했는데 사티가 밀쳤다는 설도 있고, 발라동 스스로 뛰어내렸다는 설도 있습니다. 이 지독하고도 떠들썩했던 연애는 6개월밖에 지속되지 않았지만, 사티의 삶에서 유일한 연애였습니다.

: 수잔 발라동, 〈자화상〉, 1931

생의 마지막에 그린 자화상

수잔 발라동은 자화상을 몇 차례 그렸는데 그중 몇 점은 누
드화입니다. 남성 화가들이 욕망 어린 시선으로 바라보는 수
동적인 누드가 아닌 여성이 그린 여성 누드, 발라동의 강한 자

의식이 투영된 누드라는 점에서 큰 가치를 지닙니다. 발라동이 생애 마지막에 그린 누드화를 볼까요. 젊은 날 윤기가 흐르던 긴 머리카락은 짧게 잘랐고, 육감적이던 몸매는 탄력을 잃고 주름졌습니다. 하지만 온몸을 감싸고 있는 솔직함과 당당함이 그림에도 그대로 배어납니다. 남성으로 가득한 예술계에서, 천한 신분이라는 굴레를 벗어나 자신의 힘으로 우뚝 선 수잔 발라동은 그림 밖 우리에게 어떤 이야기를 하고 있는 걸까요.

당시 세계 문화예술의 중심지 파리에서 활동하면서도 그림자처럼 은둔생활을 했던 사티와 자신의 삶을 적극적으로 개척했던 예술가 발라동. 평범하지 않았던 그들의 성향과 작품세계 덕분에 오늘날 우리가 더욱 풍성한 예술을 즐길 수 있게 되었습니다. 그들처럼 조금은 독특해도 흥미로운 이야기로 삶을 채워보면 어떨까요.

신체의 풍경

이건용 × 니진스키 × 드뷔시

몸과 물감과 캔버스

─────────────

이건용^(1942~)은 한 잡지에서 "내 그림은 물감과 평면이 만났지만 또 신체가 어우러지지. 우리 몸이라는 게 완벽한 거야. 알아서 균형을 잡잖아"라고 말한 적이 있습니다. 2021년 9월 갤러리현대에서 열렸던 이건용의 개인전 제목이 독특합니다. 〈Bodyscape:신체의 풍경〉, 또한 제목만 보고는 어떤 그림을 그렸을지 감이 잘 오질 않습니다.

'우리나라 1세대 전위예술가', '실험미술의 대가'라고 불리는 이건용은 현재 한국미술계에서 가장 주목받는 작가 중 한 명입니다. 영국 테이트 모던, 국립현대미술관, 리움에서 작품을 소장하고 있습니다. 그는 캔버스 앞에 서서 팔을 뻗어 그리는 1차원적인 방법으로 그리지 않습니다. 신체를 아홉 가지 방식으로 활용해 그리기에 '9차원 회화'라고 불립니다.

전위적이고 실험적인 미술의 대가, 이건용의 신체 드로잉

좌우 균형이 잘 잡힌 천사의 날개를 닮은 그림이나 색감이 다양하고 통통한 하트 형상의 〈Bodyscape〉 시리즈는 얼핏 봤을 때 예쁘다는 느낌이 듭니다. 하지만 이 작품들이 어떻게 제작되었는지, 어떤 철학이 담겼는지 알고 보면 조금 다르게 보일 겁니다.

초등학교 때 쓰던 컴퍼스 기억하시나요? 다리 한 개를 바닥에 찍고 다른 쪽 다리에 연필을 끼워 완벽한 원을 그리는 데 사용했던 컴퍼스의 원리처럼, 이건용은 자신의 몸을 중심축으

: 이건용, 〈Bodyscape 76-3-2021〉, 2021

: 이건용, 〈Bodyscape 76-2-2021〉, 2021
2021년 9월 갤러리현대에서 열린 이건용의 개인전 작품 중 일부

로 그림을 그립니다.

　신체 움직임의 '엄격한 통제', 그 속에서 나타나는 '우연성'
은 〈Bodyscape〉 연작의 특징입니다. 이건용은 그림을 그릴
때 선, 점, 면, 색에 집중하지 않고 '신체'에 집중합니다. 몸이란
무엇인가에 대한 질문을 평생 해오고 있는 그는 이미 1970년
대부터 캔버스라는 작은 평면에서 벗어나고자 다양한 시도를
했습니다. 그는 〈Bodyscape〉 연작이 "몸과 색과 평면의 만남"
이라고 말하며 캔버스의 평면과 신체가 순수하게 만나는 지점
을 찾고자 이런 실험을 계속하고 있습니다.

　자신이 이처럼 창의적인 활동을 하는 작가가 될 수 있었던
데는 1만 권의 책을 갖고 있던 다독가 아버지, 자신의 독특함
을 이해해 주던 어머니, 옆에서 지지해 주던 선생님들 덕분이
라고 이건용은 여러 인터뷰에서 밝혔습니다. 그렇기에 군산대
학교 교수로 재직할 때도 제자들에게 일반적이지 않은 방법으
로 가르쳤습니다. 그 시절을 회상하며 "학생들에게 그림은 안
가르치고 철학책을 읽고 토론을 시켰다", "자기 작품에 스스로
값을 매기게 한 후 팔아오라고 시켰다"고 말했습니다.

신체의 한계를 뛰어넘은 발레리노

'미술의 본질은 무엇인가?'라는 장르 자체에 대한 질문을 던지는 이건용. 무용계에 이와 비슷한 질문을 던진 인물이 있습니다. 러시아 발레를 말할 때 빼놓을 수 없는 바슬라프 니진스키Vaslav Nijinsky(1890~1950)입니다.

차이콥스키의 〈백조의 호수〉로 대표되는 19세기의 러시아 발레는 주로 여성 무용수가 돋보이는 장르였습니다. 하지만 니진스키가 등장한 이후 남성 무용수에 대한 관심이 높아졌고, 남성 신체가 표현 가능한 부분이 주목받기 시작했습니다.

키가 작고, 비율도 좋지 않고, 울퉁불퉁한 다리 근육을 가졌던 니진스키. 그는 살아있는 조각상 같은 발레리노의 이미지와는 많이 달랐습니다. 이런 신체적 한계에도 불구하고 그가 유명세를 얻게 된 데는 당시 누구도 넘어설 수 없는 실력을 가졌다는 것을 증명합니다. 무대에서 그는 높이 도약한 후 자신이 원하는 만큼 오랫동안 공중에 머물며 사람들의 시선과 호흡을 붙잡았고 "신처럼 춤춘다"라는 평을 받곤 했죠.

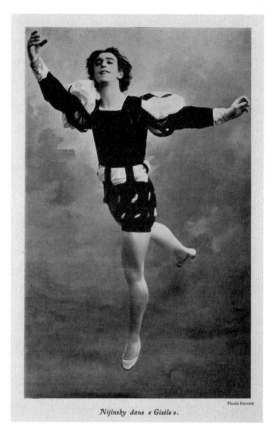

Nijinsky dans « Gisèle ».

Photo Roosen

남성 무용수의 역사는 니진스키의 전과 후로 나뉜다

후대 사람들은 니진스키의 생을 두고 "10년은 성장했고, 10년은 발레를 배웠고, 10년은 무대에서 춤췄다"고 말합니다. 러시아 발레단 발레 뤼스의 설립자 세르게이 디아길레프와의 긴밀한 관계를 통해 발레 뤼스의 주역 남성 무용수가 된 니진스키는 승승장구하게 됩니다. 발레 뤼스와 니진스키는 세계를 돌며 가는 곳마다 미술, 음악, 무용계에 큰 영향을 끼쳤죠.

니진스키는 안무가로도 활동했습니다. 그의 첫 안무작은 프랑스 작곡가 드뷔시의 작품 〈목신의 오후〉입니다. 드뷔시는 말라르메의 시에서 영감을 받아 이 곡을 작곡했고요. 이 곡의 초연은 1912년 프랑스 파리 샤틀레 극장에서 이루어졌죠. 이 공연에서 선보인 전신 타이즈 복장, 이집트 벽화 속 인물들을 연상시키는 묘한 각도, 특정 동작을 보여주기보다 뒤틀린 포즈를 강조한 안무, 성적 행동을 암시하는 충격적인 결말은 이후 현대무용에 큰 영향을 끼쳤습니다.

니진스키의 첫 안무작이자 음악적으로도 큰 관심을 끌었던 드뷔시의 〈목신의 오후〉

: 이수민, 〈피고 지다〉, 2021
오묘하고 나른한 드뷔시의 〈목신의 오후〉 음계에서 영감을 받았다

'무용은 우아하고 아름다운 것'이라는 인식에서 벗어나게
한 니진스키의 〈목신의 오후〉 안무는 당시 찬사와 비난을 동
시에 받았습니다. 이후 그는 작곡가 스트라빈스키의 곡 〈봄의

제전〉 안무도 맡으며 무용계에 더 큰 소용돌이를 일으켰습니다. 초연 날 흥분한 관객들 때문에 경찰이 출동하는 사건까지 벌어졌죠.

20대 후반에 조현병 진단을 받고 더는 무대에 오를 수 없었던 니진스키. 하지만 그가 남긴 작품과 업적들은 지금까지도 무용계에서 존재감을 드러내고 있고, 현대의 안무가들도 그에게서 큰 영감을 받고 있습니다.

니진스키가 스트라빈스키의 곡 〈봄의 제전〉에 붙인 그로테스크한 안무

드뷔시와 이건용의 공통점

그리스 로마 신화에 나오는 자연과 목축의 신이자 반인반수의 모습을 한 판Pan. 라틴어인 판은 '모든'이라는 뜻이 있으며, 팬데믹, 팬톤, 판옵티콘 등 오늘날에도 여러 단어의 접두사로 쓰이고 있습니다.

상반신은 인간, 하반신은 염소의 모습을 하고 팬플룻을 불고 다니는 모습으로 묘사되는 판 ⓒ위키커먼즈

"밀려오는 권태를 망연히 바라보며 목신은 에로틱한 몽상을 해보기도 하고, 한낮의 작렬하는 태양을 향해 입을 벌려 넋을 잃기도 하고 갈증을 느끼며 모래 위로 쓰러진다. 그리고

목신은 또다시 오후의 고요함과 그윽한 풀냄새 속에서 잠들
어 버린다."

<div align="right">— 말라르메의 장편 시 〈목신의 오후〉 중에서</div>

프랑스 상징주의 시인 스테판 말라르메는 뜨거운 여름날 욕
정에 젖은 판의 모습을 아홉 페이지에 걸친 장편 시로 묘사했
습니다. 이 시에서 영감을 받은 드뷔시는 1894년 동명의 오케
스트라 곡을 완성합니다.

플루트와 하프의 반음계로 시작하며 10여 분 내내 몽롱한
분위기를 자아내는 이 곡은 중세 교회 음악에 쓰인 음계를 사
용했기에 처음에는 생소하고 불편하게 들립니다. 하지만 조금
만 익숙해지면 그 속에서 이질적인 아름다움을 느낄 수 있습
니다. 반복적인 테마 사용, 오케스트라 작곡법의 전통을 어느
정도 지키면서도 그 속에서 자유로움을 추구했던 드뷔시의 작
곡 스타일 또한 기존 회화의 틀 안에서 본인만의 개성을 담아
냈던 이건용의 작품 철학과 일맥상통하고요.

예술은 예술가의 일기장이 아니다

어떤 예술가에게 예술은 일기장 같은 역할이 아니라 장르 자체에 질문을 던지는 도구로 쓰이기도 합니다. 앞서 소개한 이건용의 그림, 발레리노 니진스키의 안무, 드뷔시의 음악이 그렇습니다.

앞으로 예술작품을 접할 때 '창작자의 의도는 무엇일까', '우리는 이 작품에서 무엇을 읽어내야 할까' 생각해 보세요. 해석의 깊이가 달라질 겁니다.

반복의 힘, 비워냄의 미학

박서보 ✕ 사티

한국 현대추상미술 발전에 선구적인 역할을 한 박서보(1931~)는 스스로 "왜 그림을 그리는가?" 자문한다고 합니다. 자신에게 그림은 수신, 즉 마음과 행실을 바르게 닦아 수양하기 위한 도구에 불과하다고 말했다죠.

단색화의 대가 박서보, 자연의 색을 쓰다

〈묘법〉 시리즈로 유명한 박서보가 지금과 같은 유명세를 얻

게 된 지는 얼마 되지 않았습니다. 1970~1980년대 한국 미술
계가 추구하던 정통과 반대되는 현대미술의 길을 개척해 나갔
기에 그의 청년 시절은 가난하고 외로웠습니다.

시간이 흘러 2000년대 초반, 세계적인 화랑들이 한국의 단
색화를 주목하게 됩니다. 여기서 말하는 '단색화'란 한 가지 색
으로만 칠해진 그림이 아니라 1970년대부터 한국미술계 내부
에서 탄생한 화풍을 말합니다. 시간을 들여 행위를 반복하고
그 과정을 통해 비워냄이 강조된 그림들로, 색깔 자체보다는
화면의 질감과 그림에 담긴 정신이 더 중요한 화풍입니다. 그

박서보는 자연에서 영감을 받아 직접 물감을 배합해 독특한 색을 만든다

리하여 일부에서는 단색화라는 표현 대신에 '단색조 회화'라고 부르자고 주장하기도 합니다.

2021년 9월, 국제갤러리에서 박서보가 2000년대 이후에 그린 작품 열여섯 점을 전시했습니다. 이제 아흔에 접어든 그는 신체적인 한계 때문에 조수들의 도움을 받아 작품을 만들어냅니다. 하지만 여전히 그림의 형태를 구상하고, 디테일한 결정을 하고, 제작 과정을 처음부터 끝까지 진두지휘하고 있습

초겨울 새벽공기의 색을 담은 듯한 작품들. 측면에 서서 가까이 들여다보면 이랑과 고랑의 깊이감이 더욱 대비되어 보인다

니다. 특히 캔버스 위 물에 불린 한지를 연필로 죽죽 밀어 생긴 이랑을 펜치로 집어 단단하게 만들고 절단기로 자르는 커팅 작업만큼은 직접 하고 있습니다.

840번 반복해서 쳐야 하는 곡

박서보는 "여러분, 변화하지 않으면 추락합니다. 타자와 다를 때 비로소 예술은 삶을 얻는 것 같습니다. 남과 다르기 위해 수많은 고통과 아픔의 시간을 경험해야 한다는 것이겠지요"라고 말했습니다. 예술가는 스승이나 동료, 그 누구도 닮지 않고 달라야 한다고 말하는 그의 예술철학과 어울리는 클래식 음악이 있습니다.

벨 에포크 시대, 프랑스에서 활동했던 수많은 작곡가 중에서도 제일 독특했던 에릭 사티의 곡 〈벡사시옹〉입니다. 벡사시옹Vexations은 '괴롭힘, 모욕, 학대'라는 뜻을 가진 프랑스어로 피아니스트가 세 줄짜리 악보를 840번 반복해서 쳐야 하는 황당한 곡입니다. 완주하려면 최소 열 시간이 걸리죠.

: 이수민, 〈백사시옹〉, 2018
단순함과 반복이라는 키워드에 집중해 그린 그림

　같은 음을 반복해서 친다고 되는 것이 아닙니다. '연주자는 침묵 속에서 미동 없이 연주하라'라는 작곡가의 지시도 따라야 합니다. 열 시간 내내 집중력을 발휘해서 연주하기도 괴롭거니와 듣는 이에게도 학대와 같은 일이죠. 하지만 이 연주를 완주한 사람과 이 연주를 다 감상한 관객이 있습니다. 미국 현대음악의 대가 존 케이지와 앤디 워홀입니다.

: 사티의 〈벡사시옹〉
악보가 한 장뿐인 이 곡은 단순함과 반복이 특징이다

〈벡사시옹〉을 포함한 사티의 음악들은 박서보 작품의 특징인 '행위의 무목적성, 무한반복성, 비워냄의 미학'과 닮아있습니다. 그 누구도 상상하지 않았던 것을 상상하고 시도했던 괴짜 음악가 에릭 사티의 음악은 후에 미니멀리즘 음악의 영감이 됩니다. 제2차 세계대전 전후로 나타난 미니멀리즘 음악 사조는 최소한의 재료로 최대의 반응을 이끌어 내는 것이 목표이며 '단순함과 반복'이 큰 특징입니다.

'크로이처 소나타'로 엮인 이름들

베토벤 ✕ 톨스토이 ✕ 프리네 ✕ 야나체크

마음이 지치고 무거울 때 종종 하늘을 쳐다보곤 합니다. 재미있는 모양을 한 구름을 바라보고 있노라면 저 구름이 예전에는 누군가의 갈증을 채워주는 물이었겠지, 예고 없이 내리는 비였겠지, 아이들을 즐겁게 해주는 함박눈이었겠지…, 혼자 상상해 보곤 합니다. 우리 인체의 60퍼센트 이상이 수분임을 보더라도 물이야말로 이 세상을 굴러가게 하는 보이지 않는 힘이라는 생각까지 하게 됩니다.

물의 존재, 물의 순환처럼 '영감'이라는 것도 매 순간 얼굴을

바꿔가며 우리 곁에 있습니다. 그 사실을 크게 깨닫는 여러 순간이 있는데 고전 문학과 클래식 음악 사이의 긴밀한 연결고리를 발견할 때가 그중 하나입니다.

러시아 문학을 대표하는 대문호 레프 톨스토이$^{Leo Tolstoy(1828\sim}$ $^{1910)}$는 베토벤의 '크로이처 소나타'에서 영감을 받아 동일한 제목으로 소설을 썼습니다. '크로이처 소나타'는 베토벤의 〈바이올린 소나타 9번〉 원제보다 더 많이 불리는 별칭으로, 베토벤이 이 작품을 프랑스 출신의 유명 바이올리니스트 루돌프 크로이처에게 헌정해서 붙은 제목입니다. 아이러니한 점은 정작 크로이처는 평소 베토벤에게 좋은 감정이 있지 않았던 데다가, 이 곡을 두고 '난폭하고 무식한 곡'이라고 칭하며 연주하지 않았다고 합니다.

다시 톨스토이의 소설 《크로이처 소나타》로 돌아가 볼까요. 질투심에 눈이 멀어 아내를 살해한 남편이 기차에 올라 사람들에게 자신의 이야기를 늘어놓으며 책이 시작됩니다. 어린 아내와 애증 깊은 결혼생활을 하던 주인공과 그들 사이에 우연히 등장한 잘생기고 젊은 바이올리니스트. 그는 "아몬드 모

양의 촉촉한 눈, 미소를 머금은 듯 입꼬리가 올라간 붉은 입술, 포마드를 발라 윤기가 흐르는 콧수염, 최신 유행하는 머리 스타일을 하고, 천박하지만 잘생긴, 많은 여성이 훈훈하다고들 하는 그런 얼굴"을 가졌다고 묘사되어 있습니다. 화자인 남편은 매력 넘치는 바이올리니스트와 자신의 아내가 베토벤의 〈크로이처 소나타〉를 연주하면서 영감과 열정을 나누고, 나아가 사랑을 나누었다고 상상하죠. 열등감과 질투에 시달리며 위태로운 나날을 보내던 주인공은 급기야 아내를 해치지 않으면 자신이 미쳐버릴 것 같았다며 자신의 행동을 정당화합니다.

"원래 음악이란 거 자체가 끔찍한 거지요. 흔히들 음악은 정신을 고양시켜 준다고들 합니다만 다 헛소리고 거짓말입니다! 그저 흥분만 돋울 뿐이죠. 음악을 들으면 평소에는 전혀 느낄 수 없었던 감정을 느끼게 되고, 이해할 수 없었던 것들을 이해하게 되고, 할 수 없었던 것들을 할 수 있을 것만 같은 생각이 들거든요"라고 주인공이 비명에 가까운 큰 소리로 음악이 가진 마력에 대해 이야기하는 구절을 읽다보면 독자들은 고개를 반쯤은 끄덕이게 됩니다.

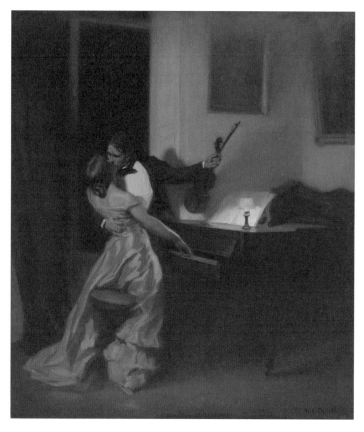

: 르네 프리네, 〈크로이처 소나타〉, 1901
두 인물의 극적인 자세가 인상적인데 바이올리니스트가 악기를 멀찍이 든 모습이 특히 재밌는
작품

소설 속 주인공이 상상하는, 젊은 바이올리니스트와 아내의 잘못된 사랑의 장면을 그대로 묘사해 놓은 그림이 있습니다. 프랑스 화가 르네 프리네René-Xavier Prinet(1861~1946)의 〈크로이처 소나타〉. 바이올리니스트가 왼손에 쥔 바이올린이 매우 허술하게 그려졌음에도 이 그림을 감상하는 사람 중 대다수는 이를 알아차리지 못할 것 같습니다. 등장인물들의 역동적인 자세가 우리의 눈길을 사로잡기 때문입니다.

리허설 중 바이올리니스트가 부인의 허리를 갑자기 움켜쥐며 일으켜 세운 듯 부인이 앉아있던 의자는 넘어지기 직전입니다. 커튼이 반쯤 쳐진 캄캄한 창문을 보아하니 늦은 시간입니다. 피아노 위 작은 램프 속 빛이 그들의 욕망처럼 일렁이며 방을 밝히고 있고요.

체코의 대표 작곡가 레오시 야나체크Leoš Janáček(1854~1928) 역시 톨스토이의 소설을 읽고 영감을 받아 〈현악 사중주 1번〉 '톨스토이의 크로이처 소나타로부터 영감을 받아'를 작곡합니다. 당시 서른여덟 살 연하의 유부녀와 연애 중이던 야나체크는 이 책의 내용에 거부감을 갖고는 소설 속에서 남편에게 억울하

: 이수민, 〈크로이처 소나타〉, 2018
야나체크의 〈크로이처 소나타〉는 베토벤의 곡에 비해 난해하지만
처연한 아름다움을 담았다

게 죽임을 당한 아내 입장에서 이야기를 풀어냅니다. 음악으
로 풀어낸 절규랄까요. "톨스토이의 소설에 묘사된 것처럼 지
치고 고통에 찬 불쌍한 여성을 상상하며 이 곡을 작곡했다"라
고 곡에 대해 직접 묘사하기도 했습니다. 전통적인 음악 기법
에서 모두 벗어난 야나체크 특유의 현대 음악적 기법을 사용

해 더욱 매력을 발하는 곡입니다.

베토벤에서 시작해 톨스토이, 프리네, 야나체크까지. 한 방울의 영감이 흘러 바다가 형성되는 과정을 지켜보는 것이 참 재밌습니다. 여러분도 위대한 예술가들의 삶과 그들의 작품이 몇백 년이 지난 지금 어떻게 살아 숨 쉬고 있는지, 우리에게 어떤 영감과 영향을 미치고 있는지 곰곰이 생각해 보는 시간을 가져보세요.

: 베토벤의 〈크로이처 소나타〉

2장.
이음줄과 붙임줄

고통이 인생을 관통할 때

칼로 × 비탈리

멕시코의 국민 화가로 불리는 프리다 칼로^{Frida}

Kahlo(1907~1954). 그녀는 보통 사람은 상상도 할 수 없는 드라마틱

한 인생을 살았습니다. 소아마비로 자유롭지 못한 몸을 가졌

고, 10대 때 교통사고로 온몸의 뼈가 으스러져 평생에 걸쳐 수

술을 받았습니다. 또 여러 차례 임신과 유산을 반복했지만 결

국 아이를 갖지 못했습니다. 신체적 고통뿐만 아니라 동시대

의 유명 화가 남편 디에고 리베라의 심한 여성 편력 때문에 정

신적 고통까지 평생 껴안고 살았던 화가입니다. 우리가 지금

까지도 프리다 칼로의 삶과 작품을 들여다보고 관심을 갖는

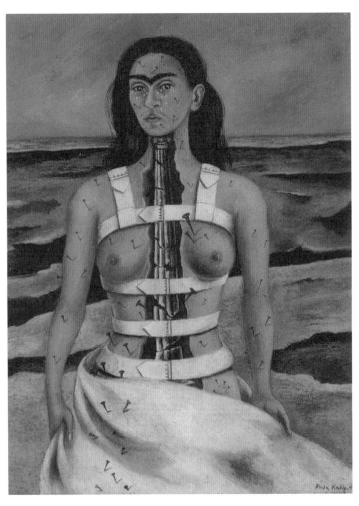

: 프리다 칼로, 〈부서진 기둥〉, 1944
이 그림은 고통으로 가득했던 그의 삶을 대변한다

이유는 그녀가 삶 전반의 슬픔이나 상실감 등을 예술적 에너지로 승화시켜 캔버스 위에 풀어냈기 때문입니다.

프리다 칼로의 작품 〈부서진 기둥〉을 보면 교통사고 이후 평생에 걸친 수술로 인한 고통을 온몸 곳곳에 박힌 못들을 통해 표현했습니다. 특히 심장 근처의 못 두 개가 크게 보이는 것은 저만의 생각일까요. 여러 갈래로 뿜어져 나오는 눈물과 대비되어 굳게 다문 입은 육체적 고통 따위에 굴복하지 않겠다는 자존심 또는 결연한 의지의 표현으로 보입니다. 풀 한 포기 자라지 않는 황량한 사막 배경은 피폐한 마음 상태를 나타낸 것이겠고요. 그녀가 느낀 고통, 감정, 처한 상황들을 매우 사실적으로 그려낸 그림을 보고 있자면 '이런 고통을 안고 평생을 살아낸 사람도 있는데, 나는 너무 작은 일로 불평하고, 좌절하고 있는 건 아닌가'라는 생각이 들 정도입니다.

고통이 음악이 된다면

고통 속에서도 삶에 대한 애정을 놓지 않고 희망을 그려냈

던 프리다 칼로의 삶과 어울리는 음악이 있습니다. 이탈리아 작곡가 토마소 안토니오 비탈리Tomaso Antonio Vitali(1663~1745)의 〈샤콘느〉입니다. 샤콘느는 원래 16세기 스페인에서 탄생한 느린 3박자의 춤곡을 일컫는 용어였는데, 17~18세기에 기악곡의 한 형식으로 굳어졌습니다. 비탈리의 〈샤콘느〉는 '지상에서 가장 슬픈 음악'이라고 불릴 정도로 우울하지만 아름다운 멜로디를 갖고 있습니다. 이 곡을 연주하는 연주자들은 세상의 모든 고통과 슬픔을 압축해 놓은 듯한 악보 위 음표들을 소리로 재현해내야 하는 숙제를 안고 있습니다. 하지만 클래식을 전공하지 않은 대부분의 청자는 작곡가가 어떤 메시지를 어떤 음악적 장치를 통해 전달하려고 하는지, 연주자가 그것을 어떻게 해석해서 표현하려고 하는지 단번에 알아차리기가 어렵습니다. 클래식 음악, 특히 가사가 없는 기악곡을 들을 때는 특정한 장면을 상상하며 들어보기를 추천합니다.

저는 비탈리의 〈샤콘느〉를 들을 때면 배우 한 명이 출연하는 어느 연극 무대를 떠올리곤 합니다. 가슴이 찢어지게 고통스러운 상황을 겪어 이성을 잃은 주인공이 넋이 나간 듯 혼잣말을 중얼거리며 무대에 등장합니다. 점점 안 좋은 기억을 떠

올리며 격정적인 몸짓으로 괴로워하다가 문득 행복했던 시절에 대한 기억에 희미하게 웃음 짓습니다. 내가 왜 이런 고통을 당해야 하는지 신에게 묻기도 하죠. 애써 이성을 찾고 생각을 하는 듯 잠잠해지더니 결국은 어딘가를, 누군가를 향해 소리를 지르며 삶의 의지를 다집니다. 전쟁으로 인해 모든 것이 망가지고 부서진 삶 속에서 "내일은 내일의 태양이 뜬다"며 세상에 다짐하며 울부짖는, 영화 〈바람과 함께 사라지다〉의 주인공 스칼렛 오하라가 오버랩되기도 합니다.

좋은 일이든 나쁜 일이든 갖가지 상황에서 교훈을 얻으며 한 발씩 나아가는 것이 우리의 인생 아닐까요. "비 온 뒤에 땅이 굳는다"는 말처럼 시련은 우리의 인생을 더욱 단단하게 만들기 위한, 한때 지나가는 소나기와 같다고 생각합니다. 프리다 칼로의 그림을 감상하면서 비탈리의 〈샤콘느〉를 한 번 들어보세요. 그림이, 음악이 건네는 위로를 느끼실 수 있을 겁니다.

: 비탈리의 〈샤콘느〉

색이 담긴 음악

피아졸라 × 드뷔시 × 베토벤

색채를 소유하려는 욕망

미국의 색채 전문 기업 팬톤 Pantone 은 2000년부터 해마다 올해의 컬러를 선정하고 발표해 기업의 브랜딩과 트렌드를 이끌고 있습니다. 2021년의 색으로 견고한 회색과 밝은 노란색을 뽑았는데, 팬데믹을 극복하고자 하는 의지와 희망이 담겨있었죠. 2022년의 컬러는 연보랏빛 베리 페리 $^{Very Peri}$ 로 디지털 시대의 빠른 변화를 상징하는 빨간색과 불변의 파란색을 혼합한 색입니다.

팬톤이 매년 발표하는 색들은 대중에게 의미가 담긴 키워드를 전달할 뿐만 아니라 전 세계 패션, 주얼리, 화장품 사업 등에 큰 영향을 끼칩니다. 색에 온종일 둘러싸여 생활하고, 고르는 데 예민하고, 소유욕이 강한 존재가 인간 말고 또 있을까요.

피아졸라의 탱고는 빨간 맛

활력과 생동감을 가진 빨간색은 탱고의 왕, 탱고의 전설 아스토르 피아졸라Astor Piazzolla(1921~1992)의 〈부에노스아이레스의 사계〉를 떠올리게 합니다. 사실 사계라는 제목이 붙어있긴 하지만 비발디의 〈사계〉처럼 음악적으로 각 계절을 묘사하지는 않았고, 따로 작곡된 곡들을 하나로 엮어내면서 이런 제목이 붙게 되었죠.

원래 탱고는 1870년대, 아르헨티나의 수도 부에노스아이레스의 작은 항구도시 라보카에서 생겨난 춤과 이에 맞춰 반주했던 음악을 말합니다. 이곳에서 원주민들의 음악, 아프리카 흑인들의 음악, 항구를 드나들던 쿠바 선원들의 음악이 뒤죽

박죽 섞이게 되죠. 춤도 그냥 춤이 아니라 돈을 벌기 위해 낯선 도시로 이주해 온 남성 노동자들이 외로움을 달래기 위해 서로 부둥켜안고 추던 춤이었습니다. 타향살이하는 이들의 고독과 슬픔의 정서가 짙게 깔려있죠. 이런 배경을 알고 나면 탱고라는 단어의 어원 역시 흥미롭습니다. '가까이 다가가다, 만지다, 마음을 움직이다'라는 뜻을 가진 라틴어 '탕게레Tangere'에서 왔습니다.

: 이수민, 〈트리오〉, 2020
필자의 트리오 연주 경험에서 영감을 받아 그린 그림

아스토르 피아졸라는 싸구려 술집이나 거리의 춤을 위한 음악이 아닌, 공연장에서 연주하고 감상하기 위한 탱고를 확립한 작곡가입니다. 클래식 교육을 받았던 청년 피아졸라가 당대 최고의 교육자 나디아 불랑제를 찾아갔더니 "진짜 음악, 네가 잘 하는 음악을 해"라고 말하며 피아졸라의 탱고 작곡을 격려했던 일화는 유명합니다.

: 피아졸라의 〈부에노스아이레스의 사계〉

드뷔시가 그려낸 바다

깊고 신비로운 파란색과 어울리는 곡은 인상주의 음악의 창시자 드뷔시의 〈바다〉입니다. 곡의 제목에서도 알 수 있듯 드뷔시는 이즈음 작곡한 음악들 속에서 끊임없이 움직이는 물, 빛과 대기, 어둠과 밝음, 생성과 소멸을 표현하려 했습니다. 〈바다〉를 작곡하기 전에 동료들에게 이런 내용의 편지를 보냈습니다.

"아름다운 바다, 파도의 유희, 바람이 바다를 춤추게 하네."

"나는 음악이 엄격하고 전통적인 형식만으로 이루어진 것은 아니라고 믿는다네. 음악은 색과 리듬을 가진 시간으로 되어있지."

　교향시 〈바다〉는 총 세 개의 악장으로 되어있는데 '바다 위의 새벽부터 정오까지', '파도의 희롱', '바람과 바다의 대화'라는 시적인 제목이 붙어있습니다. 제목만 보아도 어떤 분위기, 어떤 빠르기, 어떤 색채로 진행이 될지 예상되죠. 1악장 도입부에 등장하는 나른한 오보에의 음색은 그의 또 다른 대표작 〈목신의 오후에의 전주곡〉을 떠올리게 합니다. 2악장은 연속된 반음계로 시시각각 변하는 물방울을 묘사했고요. 3악장은 거칠게 으르렁거리는 파도와 그에 맞서는 강한 바람을 연상케 합니다. 자, 그럼 선장 드뷔시가 안내하는 바다로 떠나볼까요.

: 드뷔시의 교향시 〈바다〉

: 이수민, 〈여름 노을〉, 2021
2021년 늦여름, 갑작스러운 소나기 뒤 아름다운 색으로 물든 하늘

: 이수민, 〈생명의 나무〉, 2021
생명력 넘치는 5월은 노랑과 연두로 가득하다

베토벤이 사랑한 자연

심신이 지치고 힘들 때 자연만큼 우리를 위로해 주는 것은 없습니다. 태초의 색이자 다시 돌아가야 할 자연을 표현하는 초록색과 어울리는 곡은 베토벤 교향곡 6번 〈전원〉입니다.

베토벤이 직접 제목을 붙인 곡들은 그리 많지 않은데, 이 곡은 예외적으로 베토벤이 직접 제목을 붙였습니다. 심지어 각 악장에도 부제를 붙였는데 1악장은 '전원에 도착했을 때의 유쾌한 기분', 2악장은 '시냇가의 정경', 3악장은 '농부들의 즐거운 춤', 4악장은 '폭풍', 5악장은 '폭풍이 지난 후의 감사한 마음'입니다.

베토벤은 각 악장의 부제들이 이미지 묘사를 위한 것이라기보다는 가슴 속에 피어오르는 감정을 풀어쓴 것이라고 직접 이야기했습니다. 따뜻한 바람이 엷게 불고, 새들과 작은 동물들이 자유롭게 뛰노는 장면을 연상케 하는 1악장을 들으며 하루를 상쾌하게 시작해 보면 어떨까요.

: 베토벤의 〈교향곡 6번〉 1악장
베토벤은 1악장에서 전원에 도착했을 때의 유쾌한 기분을 묘사했다

베토벤의 음악에 애니메이션을 입힌 디즈니 〈판타지아〉 시리즈 중 일부

삶과 죽음 사이에서 무엇이 탄생할까

뷔페 × 모차르트 × 슈베르트 × 스메타나 × 브람스

밀레니엄 1년 전, 생을 마감한 베르나르 뷔페

2019년 6월, 예술의전당 한가람미술관에서 베르나르 뷔페 전시회 〈나는 광대다:천재의 캔버스〉를 관람했습니다. 우리에게 베르나르 뷔페Bernard Buffet(1928~1999)라는 이름은 약간 생소하지만 '20세기의 증인'이라 불렸을 만큼 온몸으로 겪었던 혼란스럽고 불안한 시대를 그림으로 재현했다는 평을 받으며 피카소와 종종 비교되었던 화가입니다. 그는 세상의 전부였던 어머니의 죽음으로 3년간 두문불출하며 그림만 그리다가 20세

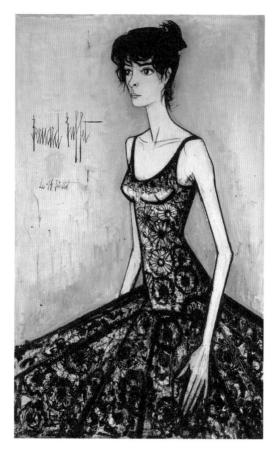

: 베르나르 뷔페, 〈이브닝 드레스를 입은 아나벨〉, 1960

에 세상에 나와 비평가상을 받으며 단숨에 파리에 이름을 알
렸습니다.

아내 아나벨과 그림 앞에 서 있는 뷔페 ©위키피디아

　　호감형 외모, 뛰어난 그림 실력, 이미 20대에 움켜쥔 성공
과 부, 유명한 가수이자 작가였던 아름다운 아내, 심지어 성품
까지 순수하고 온화해 주변인들의 사랑을 받았습니다. 하지만
프랑스 남부의 고성에서 살며 롤스로이스를 모는 등 값비싼
물품들을 구입하며 대중에게 질투와 질타를 받기도 했습니다.
사람들에게 화가보다는 셀럽으로의 존재감이 더 컸던 것이죠.
말년에는 파킨슨병으로 붓을 들기도 힘들었습니다. 엎친 데
덮친 격으로 오른손이 부러지는 사고까지 당하면서 더 힘든

: 베르나르 뷔페, 〈죽음 10〉, 1999

상황을 마주했습니다. 말년의 작품들을 보면 뷔페의 트레이드 마크나 다름없던 얇고 날카로운 검은색 직선들이 이리저리 흔들리고 두껍게 그려져 있습니다.

밀레니엄 시대가 오기 1년 전, 뷔페는 그림 없는 자신의 삶을 상상할 수 없다며 비닐봉지를 뒤집어쓰고 스스로 생을 마감합니다. 그가 자살하기 직전에 그렸던 시리즈가 바로 〈죽음〉입니다. 태아를 잉태하고 있거나 새빨간 심장을 갖고 있는 해골들을 그렸죠. 이는 뷔페가 삶에 대한 희망을 끝까지 쥐고 있었음을 알려줍니다. 파란만장한 삶을 살았지만 끝내 죽음 앞에 굴복한 그를 보면서 여러 작곡가가 떠올랐습니다. 사랑하는 사람들의 죽음을 기리기 위해, 혹은 자신의 죽음을 예견하고 창작열을 끝까지 불태운 그들. 수많은 명곡을 탄생시킨 원동력은 무엇이었을까요.

예술가들의 자전적 음악

볼프강 아마데우스 모차르트Wolfgang Amadeus Mozart(1756~1791)는 진작에 신동으로 이름을 알렸지만 성인이 된 후에는 특유의 자유분방함과 독특한 개성 때문에 후원자들과 마찰을 빚게 됩니다. 1778년, 고향 잘츠부르크를 떠나 프랑스 파리로 구직 여행을 떠난 모차르트는 파리 청중들의 냉담한 반응과 큰 수확

도 없는 구직 상황에 실망합니다. 그러던 찰나, 동행했던 어머니의 건강이 급속도로 나빠져 끝내 숨을 거두고 맙니다. 당시 친구에게 보낸 편지 내용을 보면 "신의 특별한 은총으로 나는 굳건하고 침착하게 모든 일을 견딜 수 있었다네"라며 애써 태연한 모습을 보입니다.

하지만 그의 서른여섯 개의 바이올린 소나타 중 유일하게 단조로 작곡된 21번, 어머니의 죽음 직후에 작곡된 곡을 들어보면 당시 그의 심리상태를 알 수 있습니다. 공허함과 어두운 분위기가 주를 이루며 굵은 눈물을 뚝뚝 떨어뜨리는 듯한 1악장, 우아한 바로크 시대 춤곡을 연상시키는 2악장으로 이루어져 있는데요. 어머니가 좋은 곳으로 가시기를 바라는 모차르트의 염원이 곡 속에 담긴 듯합니다.

: 모차르트의 〈바이올린 소나타 21번〉

프란츠 슈베르트^{Franz Schubert(1797~1828)}는 안정적인 직장이었던 교사생활을 3년 만에 그만두고 음악가의 삶을 선택했습니다.

그 때문에 항상 궁핍한 생활을 했고, 결혼까지 포기했습니다. 몇몇 가까운 친구들만이 그의 음악성을 알아보고 지지와 후원을 해주었죠. 그 친구들의 모임을 '슈베르티아데'라고 부릅니다. 그는 31년의 짧은 삶을 살았지만 600여 개의 아름다운 곡들을 남겼습니다. 특히 '리트'라고 불리는 독일 가곡의 창시자이기도 한데, 생애 마지막 시기에 작곡한 곡 역시 가곡입니다.

〈겨울 나그네〉라는 제목의 가곡집은 동시대 시인 빌헬름 뮐러의 시에 멜로디를 붙인 것인데 사랑의 실패로 삶의 의욕을 잃은 한 청년이 눈보라 치는 겨울에 정처 없이 방황하며 보고 들은 사건들을 나열하는 내용입니다. 이 가곡집을 두고 슈베르트는 "나는 지금까지 작곡한 그 어떤 곡들보다 이 곡을 좋아합니다. 사람들도 틀림없이 좋아하게 될 것입니다"라며 애정을 보였죠. 스물네 곡의 가곡 중 5번 '보리수'가 특히 유명합니다.

가지가 산들산들 흔들리며 내게 말해주는 것 같네.
'이리 내 곁으로 오라, 여기서 안식을 찾으라'고….

— '보리수' 가사 중에서

: 슈베르트의 연가곡집 〈겨울 나그네〉 중 5곡 '보리수'

베드르지흐 스메타나^{Bedřich Smetana(1824~1884)}는 음악가 중에서도 유난히 불행한 삶을 살았습니다. 첫 번째 부인과 세 명의 딸을 병으로 연달아 잃은 후, 새로 시작한 두 번째 아내와의 결혼생활은 행복하지 않았습니다. 체코에서 음악가로 생계를 유지하기 힘들어 늘 경제적인 압박에 시달렸고, 말년에는 베토벤처럼 청각을 완전히 잃었습니다. 게다가 환청과 환각, 정신이상으로 힘든 시기를 보냈죠. 스메타나의 주치의는 그에게 작곡과 독서를 멈추라고 했지만, 끝까지 창작열을 불태우며 〈현악 사중주〉 1번과 2번, 〈프라하의 카니발 서곡〉, 교향시 〈나의 조국〉 등을 완성했습니다.

〈현악 사중주 1번〉 '나의 생애에서'는 본인의 죽음을 예견하고 쓴 자서전 같은 곡으로 지난 삶에 축적된 경험과 추억, 건강 이상으로 비참해진 현실을 곡 속에 녹여냈습니다. 특히 4악장 말미에는 당시 환청으로 들리던 높은 '미' 음을 음악 속에

집어넣었는데, 이 부분을 듣고 있으면 머리를 한 대 맞은 듯 기분이 묘해집니다.

: 스메타나의 〈현악 사중주 1번〉

요하네스 브람스Johannes Brahms(1833~1897)가 20세에 처음 만나 그가 음악가로 성장하는 데 큰 도움을 주었던 스승 로베르트 슈만은 정신병에 시달리다가 1856년 정신병원에서 사망했습니다. 비슷한 시기에 브람스의 어머니도 세상을 떠났고요. 두 사람의 죽음으로 슬픔에 잠긴 시기에 나온 곡이 〈독일 레퀴엠〉입니다. 라틴어 가사가 붙어있는 정통 레퀴엠과는 달리 성직자 마틴 루터가 번역한 독일어로 된 성서 구절들을 브람스가 직접 발췌, 멜로디를 붙였기 때문에 제목에 '독일'이 붙었습니다. 당연히 독일어로 불러야 하지만 제2차 세계대전 당시 독일에 대한 반감이 극에 달했던 미국에서는 영어로 번역해 불렀다고 합니다.

눈물을 흘리며 씨 뿌리는 자, 기뻐하며 거두어 들이리라.

씨를 담아 들고 울며 나가는 자, 곡식단을 안고서 노랫소리 흥겹게 들어오리라.

<div align="right">— 〈독일 레퀴엠〉 가사 중에서</div>

이 곡으로 브람스는 청중과 비평가 모두를 만족시키며 작곡가로서 큰 성공과 명예를 얻게 되었고, 로베르트 슈만의 부인 클라라는 이 곡을 두고 "이 곡이 지닌 이상한 힘은 듣는 사람을 감동시키고야 맙니다. 보기 드물게 훌륭한 작품입니다. 장엄하고 시적인 음악에는 사람들을 흥분하게도, 차분히 가라앉게도 하는 그 무엇이 있습니다"며 극찬을 아끼지 않았습니다.

: 브람스의 〈독일 레퀴엠〉

로미오와 줄리엣

셰익스피어 × 프로코피예프

세상에서 제일 유명한 커플

각양각색의 사연으로 사람들의 심금을 울리는 커플의 러브 스토리가 수없이 전해져 오지만, 시공간을 뛰어넘어 로미오와 줄리엣만큼이나 유명한 커플은 없을 듯합니다. 작가 윌리엄 셰익스피어William Shakespeare(1564~1616)에게 대단한 명성을 안겨주었던 〈로미오와 줄리엣〉은 아이러니하게도 4대 비극(〈햄릿〉, 〈리어왕〉, 〈오셀로〉, 〈맥베스〉)이나 5대 희극(〈말괄량이 길들이기〉, 〈베니스의 상인〉, 〈뜻대로 하세요〉, 〈한여름 밤의 꿈〉, 〈십이야〉)에 들어가지 않

습니다. 그렇다면 이 희곡은 희극일까요, 비극일까요? 정답은 희비극입니다. 희극이라고 하기에는 주인공 둘을 비롯해 많은 등장인물이 죽고, 비극이라고 하기에는 오랫동안 반목하며 지냈던 몬태규와 캐플릿 두 가문이 화해하며 훈훈하게 마무리되기 때문이죠.

《로미오와 줄리엣》의 초판이 1597년에 나왔으니 세상에 나온 지도 4백 년이 훨씬 넘었습니다. 그동안 이 작품은 수많은 후대 예술가들에게 영감을 주었고, 여전히 연극, 음악, 미술, 영화, 뮤지컬, 발레, 오페라, TV 드라마 등 다양한 장르에서 재창조되고 있습니다.

프로코피예프의 발레음악 〈로미오와 줄리엣〉

클래식 음악 장르로 넘어온 〈로미오와 줄리엣〉은 베를리오즈의 〈합창 교향곡〉, 차이콥스키의 〈환상 서곡〉, 프로코피예프의 발레음악과 이를 편곡한 〈오케스트라를 위한 모음곡〉, 구노의 〈오페라〉 등으로 여러 번 재탄생했습니다. 이 중에서도 저를

사로잡은 작품은 세르게이 프로코피예프^{Sergei Prokofiev(1891~1953)}의 발레음악입니다. 〈로미오와 줄리엣〉은 종종 오케스트라를 위한 곡으로 작곡되곤 했지만 발레음악은 전무했습니다. 프로코피예프는 러시아의 전설적인 기획자 디아길레프와 여러 차례 같이 작업하며 발레음악에 대한 깊은 이해, 셰익스피어의 희곡을 발레음악으로 작곡할 수 있겠다는 자신감이 가득 차 있었습니다.

하지만 〈로미오와 줄리엣〉 발레공연이 무대에 오르기까지의 과정은 쉽지 않았습니다. 1934년, 발레음악을 의뢰했던 키로프 극장이 돌연 뜻을 바꾸어 의뢰를 취소하자 프로코피예프는 볼쇼이 극장에 이 작품을 넘기기로 했습니다. 하지만 셰익스피어의 원작에서처럼 두 주인공이 죽음을 맞이하며 끝을 맺기를 원했던 그와는 달리 해피엔딩을 원하는 극장 관계자들 때문에 의견 대립이 있었습니다. 또 프로코피예프의 〈로미오와 줄리엣〉은 이전의 발레음악들과는 아주 다른 스타일을 갖고 있었기 때문에 발레단 측에서조차 이런 난해한 음악에 맞추어 춤을 출 수 없다고 선언합니다.

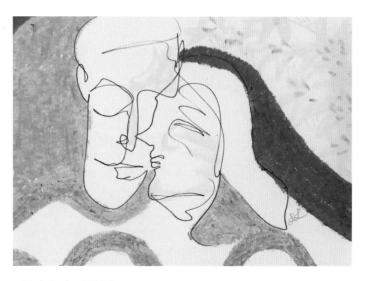

: 이수민, 〈로미오와 줄리엣〉, 2018
로미오와 줄리엣의 애틋한 한때를 밝은 색을 사용해 그렸다

　　결국 1935년에 줄리엣이 부활해 해피엔딩을 맺도록 구성을
바꾸고 난 후에야 볼쇼이 극장 무대에 초연을 올릴 수 있었습
니다. 그것도 무용수 없이 발레음악의 일부만 연주되었고요. 자
신의 철학과 감정을 작품에 가감 없이 담고자 하는 예술가와
이들의 마음과는 달리 수익성을 우선시해 예술의 본질을 흐리
는 사람들은 언제 어디에나 있기 마련인가 봅니다.

전화위복이 된 음악

이 작품이 무대에 오르기 힘들 것이라는 것을 직감한 프로코피예프는 이 곡을 오케스트라를 위한 모음곡과 피아노를 위한 모음곡으로 편곡합니다. 1936년, 1937년 두 차례에 걸친 오케스트라 공연이 사람들에게 호평을 받고 이에 힘입어 마침내 1940년에 키로프 극장에서, 1946년에 볼쇼이 극장에서 발레 공연을 무대에 올리게 됩니다. 그것도 비극적 결말로 수정한 발레음악과 함께요. 프로코피예프에게는 그동안의 좌절감, 실망감, 아쉬움을 상쇄시켜 주는 일이었을 것입니다.

요즘은 높은 비용과 많은 인원을 필요로 하는 발레공연보다는 오케스트라를 위한 모음곡, 피아노를 위한 모음곡이 더 많이 연주되곤 합니다. 총 열 개 악장으로 이루어진 오케스트라를 위한 모음곡은 아래와 같이 이름 붙여졌습니다.

1번 몬태규가와 캐플릿가/2번 어린 소녀 줄리엣

3번 마드리갈/4번 미뉴에트

5번 가면 무도회/6번 로미오와 줄리엣

7번 티볼트의 죽음/8번 로렌스 수사

9번 이별을 앞둔 로미오와 줄리엣/10번 줄리엣 무덤가의

로미오

프로코피예프의 음악을 처음 듣는 분들은 그의 곡 전반에서 나타나는 기계적인 리듬, 불협화음, 고전적이지 않은 화성 진행 때문에 조금은 생경한 느낌을 받을 수도 있습니다. 하지만 친숙하지 않은 음악을 반복해서 듣고, 이해하려고 노력하는 시간은 20세기를 대표하는 음악가를 이해하는 데 꼭 필요한 과정이라고 생각합니다.

: 프로코피예프의 〈로미오와 줄리엣〉 모음곡

커피 한 잔 어때요?

바흐 × 차이콥스키 × 피아졸라 × 쇤필드

여러분은 어떤 커피를 즐겨 마시나요? 하루 두 잔의 커피를 마시는 저는 "지옥처럼 검고, 죽음처럼 강하고, 사랑처럼 달콤하다"라는 튀르키예 속담과 "커피는 천 번의 키스보다 사랑스럽고, 모스카토 와인보다 부드럽다"라는 요한 제바스티안 바흐Johann Sebastian Bach(1685~1750)의 〈커피 칸타타〉 가사에 굉장히 공감하고 있습니다. 저뿐만 아니라 우리나라 사람들의 커피 사랑도 대단합니다. 일주일간 쌀을 7회 섭취하고, 커피를 12.3잔 마신다는 재미있는 통계가 있으니까요.

유명한 음악가 중에도 커피 애호가가 많습니다. 모차르트는 연주가 끝나면 당구장에서 블랙커피와 담배 한 대를 즐기며 시간을 보냈고, 베토벤은 매일 아침 60개의 원두를 일일이 세어 커피를 내려 마셨는데 이는 오늘날 에스프레소 한 잔에 들어가는 원두의 양과 비슷하다죠. 강박에 가까운 완벽함을 향한 추구는 그의 음악에도 녹아 있습니다.

말러 역시 하루를 커피와 함께 시작했습니다. 그는 모닝커피에 넣을 우유를 난로에 데우다가 종종 손을 불에 데곤 했는데 머릿속에 떠오르는 악상에 집중하느라 가끔씩 정신이 딴데 팔려있었기 때문입니다. 작곡가들은 커피에서 얻은 영감을 어떻게 악보 위에 풀어냈을까요?

바흐의 〈커피 칸타타〉

이 곡은 〈커피 칸타타〉라고 알려져 있지만 〈조용히 하세요, 떠들지 말고〉가 원제입니다. 사뭇 딱딱해 보이는 제목과 달리 내용은 유쾌합니다. '커피를 마시면 얼굴이 검정색이 된다',

'불임이 된다' 등 떠도는 소문 때문에 커피를 금지하는 아버지와 커피와 사랑에 빠진 딸의 실랑이를 담은 곡입니다. 딸이 "하루 세 잔의 커피를 마시지 못하면 구운 염소처럼 바싹 마를 것"이라고 말하자 아버지는 이렇게 협박합니다. "건강에 해로운 커피를 끊지 않는다면 약혼자와 결혼시키지 않을 거야!"

바흐의 칸타타 중 유일하게 종교색이 드러나지 않은 이 곡은 놀랍게도 커피 광고 음악입니다. 당시 라이프치히에 살던 바흐는 '짐머만 커피하우스'의 의뢰를 받아 이 곡을 작곡, 연주하게 되는데 정부가 외화낭비라는 구실로 규제했던 커피와 커피하우스 홍보가 주목적이었습니다. 그 시대 커피하우스는 여성의 출입이 금지되어 있어 당시 초연 때 남성 성악가가 딸 역할을 맡아 유머러스한 느낌이 더욱 강했다고 합니다.

: 바흐의 〈커피 칸타타〉

차이콥스키의 〈호두까기 인형〉 중 '아라비안 댄스'

매년 겨울 대형 공연장에서 표트르 차이콥스키[Pyotr Ilyich Tchaikovsky] (1840~1893)의 발레 〈호두까기 인형〉이 상연되는 것은 하나의 관례처럼 자리 잡았습니다. 볼거리와 들을 거리가 가득하고 상상력을 자극하는 내용을 담았기에 어린이부터 어른까지 모두의 마음을 사로잡는 작품으로, '꽃의 왈츠', '사탕요정의 춤', '중국의 춤' 등 한 번 들으면 귀에 팍 꽂히는 멜로디가 인상 깊습니다.

특히 다섯 번째 악장인 '아라비안 댄스'는 '커피 요정의 춤'이라고도 불리며 신비롭고 나른한 분위기를 담고 있습니다. 일반 관현악곡에는 잘 쓰이지 않는 잉글리시 호른과 탬버린 등의 악기를 사용해 동양적인 분위기를 내고, 무용수가 아라비안 의상을 입고 이국적인 춤을 춥니다. 이 곡의 마지막 부분에는 '여리게'를 뜻하는 악상기호 피아노 'p'가 다섯 개 붙어있는데, 커피의 마지막 한 모금을 들이킬 때처럼 아쉬움과 여운을 남깁니다.

: 차이콥스키의 〈호두까기 인형〉 '아라비안 댄스'

: 이수민, 〈카페에서〉, 2018
한 모금 한 모금 줄어드는 것이 아쉬운 맛있는 커피를 만났을 때

피아졸라의 〈탱고의 역사〉 중 '카페 1930'

피아졸라는 뒷골목 유흥가의 음악으로 여겨졌던 탱고를 무대 위에서 정식 연주되는 음악장르로 수준을 높이는 데 큰 역할을 한 작곡가입니다. 젊은 시절 그의 재능을 알아보고 격려해 준 스승 나디아 불랑제도 피아졸라 표 탱고가 탄생하는 데 한몫했죠. 피아졸라 자신의 음악 인생을 담았다고도 할 수 있는 〈탱고의 역사〉는 '보르델 1900', '카페 1930', '나이트클럽 1960', '오늘날의 공연' 등 총 네 개의 악장으로 이루어졌습니다.

1악장 '보르델 1900'은 맑고 경쾌한 플루트의 멜로디가 돋보입니다. 2악장 '카페 1930'은 춤보다 귀를 위한 탱고를 선호하게 된 사람들이 로맨틱한 탱고에 집중하는 모습을 그렸습니다. 3악장 '나이트클럽 1960'은 피아졸라 표 탱고 혁명과 함께 나이트클럽으로 음악을 듣기 위해 달려가는 이들을 비유했습니다. 4악장 '오늘날의 공연'은 바르톡과 스트라빈스키 등 피아졸라가 존경했던 작곡가들의 음악적 특징을 살렸고, 피아졸라가 앞으로 추구할 탱고를 암시합니다.

각 악장의 제목 때문인지 감상자들은 자연스레 공간과 시대를 상상하게 됩니다. 하지만 이 곡은 실제 유행했던 음악 스타일을 반영하지는 않았고, 피아졸라의 자유로운 상상력과 예술성을 바탕으로 작곡되었습니다.

: 피아졸라의 〈탱고의 역사〉

쇤필드의 〈카페 뮤직〉

미국 미시간대학교의 작곡과 교수로 재직 중인 폴 쇤필드^{Paul} Schoenfield(1947~)는 전 세계를 돌아다니며 연주하는 콘서트 피아니스트로, 미국 민속음악과 클래식을 접목시킨 작곡가로 활동하고 있습니다. 독특하게도 탈무드와 수학 분야에도 큰 열정을 갖고 있죠.

1985년 어느 날 저녁, 그는 담배연기 가득했던 미네소타의 한 식당에서 저녁시간 내내 연주했던 피아노 트리오로부터 영

감을 얻게 됩니다. 가벼운 클래식, 20세기 초 미국 음악, 집시 풍의 음악, 브로드웨이 스타일의 음악 등 여러 가지 스타일이 모두 섞여있던 연주였습니다.

이후 쇤펠드는 고급 식당에서도, 클래식 공연장에서도 연주해도 전혀 손색이 없는 하이클래스 디너 뮤직high-class dinner music을 만들고자 했고, 그렇게 탄생한 곡이 〈카페 뮤직〉입니다. 팔색조처럼 다양한 음악 스타일로 구성된 이 곡은 예상보다 엄청난 인기를 끌었고, 오늘날까지도 많은 사람의 사랑을 받으며 연주되고 있습니다.

: 쇤펠드의 〈카페 뮤직〉

커피와 클래식 음악. 이 둘의 공통점은 무엇일까요. 입문이 다소 어려울 수 있으나 점차 자신만의 취향을 갖게 된다는 것, 혼자 즐겨도 좋으나 여러 명이 함께 해도 좋다는 것, 순간의 감각이지만 기억에 평생 남을 수도 있다는 것, 똑같은 것을 접

해도 사람마다 다르게 받아들인다는 것…. 이 글을 읽는 분들은 어떤 커피와 음악 취향을 갖고 계실지 참 궁금합니다.

영웅들을 위하여

쇼팽 × 엘가 × 생상스 × 리스트 × 로시니

영웅. 지혜와 재능이 뛰어나고 용맹해 보통 사람이 하기 어려운 일을 해내는 사람을 일컫는 말입니다. 어렸을 때 위인전 속 이야기들을 닳고 닳도록 읽으며 '어떻게 이 사람은 인생을 바쳐 이런 일을 할 수 있을까?'라고 자문하던 기억이 납니다. 최근에는 이민진 작가의 소설 《파친코》를 토대로 제작한 드라마를 무척 재밌게 봤습니다. 위태로운 나라를 지키기 위해, 어떻게든 살아남기 위해 들풀처럼 악착같이 살아갔던 우리 조상들 한 명 한 명이 영웅 같았습니다. 마음속 크고 작은 영웅들에게 바치고 싶은 곡들을 소개합니다.

영웅의 폴로네이즈

39세라는 젊은 나이에 생을 마감한 쇼팽은 임종을 지키던 누나에게 "나의 몸은 파리에 있지만, 나의 영혼은 조국과 늘 함께했어. 내 심장을 폴란드에 묻어줘"라고 유언을 남길 만큼 애국심이 남달랐습니다. 20세까지 폴란드에 거주했던 그는 러시아의 거센 탄압이 시작되자 프랑스로 이주해 활동합니다. 사랑하는 조국이 열강의 침략에 고통당하는 모습을 보고 폴로네이즈, 마주르카 등 폴란드의 전통 음악색을 띠는 곡들을 작곡해 그의 열정을 표현하고 조국의 평화를 기원했습니다.

쇼팽의 〈폴로이네즈 6번〉의 부제인 '영웅'은 당시 쇼팽의 연인이었던 조르주 상드가 곡을 듣고 나서 감상을 적은 편지 내용에서 따와 붙은 이름입니다. "이 곡에서 느낄 수 있는 강렬한 힘과 영감은 프랑스 혁명을 연상시킨다. 이 폴로이네즈는 영웅의 상징이 될 것이다."

: 쇼팽의 〈폴로네이즈 6번〉 '영웅'

전쟁터에서 사망한 친구를 기리는 곡

영웅적인 분위기의 행진곡을 떠올려보라고 하면 열에 아홉은 영국 작곡가 에드워드 엘가Edward Elgar(1857~1934)의 〈위풍당당 행진곡〉을 떠올릴 겁니다. 이 곡의 원제는 〈찬란한 의식용 행진곡〉으로 영국 에드워드 7세의 대관식을 위해 작곡된 곡이죠. 이번 기회에 엘가와 동시대에 살았던 프랑스 작곡가 생상스의 행진곡도 한번 들어보면 어떨까요.

생상스의 〈영웅 행진곡〉은 프로이센-프랑스 전쟁에서 사망한 친구이자 화가 앙리 르노를 기리고자 작곡했습니다. 영웅적인 분위기, 활기로 가득 찬 이 곡을 들으면 진지함을 바탕으로 다양한 감정을 녹여냈던 생상스 음악의 특징을 발견할 수 있습니다.

: 생상스의 〈영웅 행진곡〉

인간의 한계를 뛰어넘는 곡

원래 '연습곡'은 기본적인 테크닉을 연마하기 위한 역할을 하는 장르입니다. 하지만 프란츠 리스트Franz Liszt(1811~1886)는 대규모 콘서트홀의 수많은 청중 앞에서 자신의 실력을 과시하기 위한 수단으로 연습곡을 사용했습니다. 15세에 작곡한 곡들을 바탕으로 수많은 개정을 거친 후, 1852년에 각 작품의 특성에 맞는 부제를 붙이고 〈12개의 초절기교 연습곡〉이라는 이름으로 정식 출판합니다. 이 연습곡집으로 리스트는 '피아노계의 파가니니'라는 별명과 함께 사람들의 경외심을 얻게 되죠.

동료 작곡가 베를리오즈는 리스트와 그의 연습곡을 두고 이렇게 평했습니다. "리스트는 오직 자기 자신만을 위해 이 음악을 작곡했다. 나만이 이 작품을 올바르게 연주할 수 있다며 우쭐대는 사람은 그가 유일할 것이다."

리스트의 〈초절기교 연습곡 7번〉 '영웅'은 리스트의 조국 헝가리를 연상시키는 민속적인 멜로디, 벅찬 감정이 들게 하는 화려한 피날레 등 전형적인 영웅적 음악의 특징을 보입니다.

: 리스트의 〈초절기교 연습곡 7번〉 '영웅'

스위스의 전설적인 영웅, 윌리엄 텔

오스트리아의 압제에서 벗어나기 위해 투쟁한 윌리엄 텔
Guillaume Tell. 스위스를 대표하는 전설적인 영웅이죠. 이 이야기
가 로시니의 오페라로 탄생하기까지 재밌는 사연이 얽혀있습
니다. 1797년, 스위스를 세 번째 방문한 독일의 대문호 괴테는
윌리엄 텔의 전설에서 영감을 받아 직접 글을 쓰려다가 친구
이자 극작가였던 실러에게 자신의 아이디어를 배구공 넘기듯
톡 넘깁니다.

실러는 방문한 적도 없는 스위스의 역사를 공부하고 지도
를 꼼꼼히 살펴보며 희곡 〈윌리엄 텔〉을 완성시킵니다. 이 희
곡에서 영감을 받은 조아키노 로시니Gioacchino Rossini(1792~1868)는
4막 5장의 오페라 〈윌리엄 텔〉을 작곡했는데, 현재 오페라는
거의 공연되지 않고 서곡만 자주 연주됩니다. 총 공연시간이

: 이수민, 〈우리들의 영웅을 위하여〉, 2018
'잊힌 여성 작곡가들과 화가들'을 재조명하는 공연을 기획하여 2018년 무대에 올렸다. 공연을 위해 프로필 사진을 찍고 그림과 합성했다

네 시간으로 길기도 하고, 작품 속 테너 역을 맡을 역량을 가진 성악가가 적기 때문입니다. 세계 3대 테너로 불리는 루치아노 파바로티마저도 목에 지나치게 부담을 준다는 이유로 실연

을 거부하고 스튜디오 녹음만 남겼습니다.

: 로시니의 오페라 〈윌리엄 텔〉 서곡

영웅적인 분위기가 물씬 풍기는 곡들을 듣고 있자니 마음이 벅차오릅니다. 특정 이미지나 감정을 음악으로 표현한 작곡가들도 대단하게 여겨지고요. 여러분 마음속 영웅들은 어떤 모습인가요. 그들에게 헌정하고 싶은 음악은 어떤 음악인가요.

환상 속의 그대

베를리오즈

음악을 사랑했던 의대생

프랑스 혁명 후 한참 혼란스럽던 시기, 피아노 한 대 구경할 수 없었던 남프랑스의 시골에서 자란 엑토르 베를리오즈^{Hector Berlioz(1803~1869)}는 12세까지 정식 음악교육을 받지 못했습니다. 하지만 독학으로 화성학을 공부했고 지방 실내악단을 위해 작곡을 할 정도로 열정과 끼를 보였습니다. 남다른 재능이 있었지만 의사였던 아버지는 그의 음악 사랑을 이해하지 못했고, 오히려 의학 공부를 강요하며 파리로 유학을 보냅니다.

의학 공부에 열중하던 것도 잠시, 베를리오즈에게 당시 유럽 문화의 중심지였던 파리는 예술적 영감을 주는 곳이었습니다. 연극과 오페라를 보러 다니고, 거장들의 곡을 사보하는 등 음악적인 갈증을 채웠고, 결국에는 23세에 파리음악원에 입학합니다. 이 때문에 아버지와 8년간 마찰이 있었고 경제적인 지원마저 끊기게 됩니다.

시작은 늦었어도 천재적인 음악성 덕분에 베를리오즈는 27세에 로마대상Prix de Rome을 타게 됩니다. 로마대상은 파리음악원 작곡과 학생들이 벌이는 경연으로 상당한 상금과 명예가 보장되는 무척 영예로운 상입니다. 베를리오즈는 로마대상의 부상으로 이탈리아로 유학을 떠나게 되는데, 지독한 향수병에 시달린 나머지 3년을 못 채우고 18개월 만에 프랑스로 귀국하고 맙니다.

파가니니가 인정한 작곡가

19세기의 많은 음악가가 그랬듯 베를리오즈도 오래도록 가

난한 생활을 면치 못했습니다. 젊은 시절 작곡과 비평 활동만으로는 넉넉한 생활을 이어갈 수 없었던 그는 다행히도 뛰어난 지휘 실력을 갖고 있었는데, 이는 바이올린의 거장 니콜로 파가니니를 감동시킬 정도였습니다. 파가니니는 그의 앞에 무릎을 꿇고 "베토벤의 뒤를 잇는 천재"라고 칭송하며 경제적 지원과 지지를 아끼지 않았죠. 동시대 음악보다 몇 년을 앞서간 그의 음악 스타일과 기법들은 프랑스 사람들에게 늘 논쟁거리였습니다. 아이러니하게도 그의 음악은 다른 유럽 국가들, 특히 러시아에서 호평을 받았지만, 자국에서는 크게 인정받지 못했습니다. 이를 두고 베를리오즈가 음악비평가로 활동하면서 프랑스에서 활동하는 많은 동료 음악가를 적으로 두었기 때문이라는 말도 전해집니다.

그가 창의적일 수 있었던 이유

대개 작곡가들은 관현악곡 작곡을 위해 여러 악기를 필수적으로 익히고 그중 악기 한두 개 정도는 능숙하게 다룹니다. 하지만 베를리오즈는 어릴 때 플루트와 기타 레슨을 조금 받았

던 것을 제외하면 다른 악기, 특히 피아노조차 제대로 다룰 줄 몰랐습니다. 몇몇 비평가는 그의 이런 성장배경이 틀에 갇히지 않고 창의적으로 작곡할 수 있던 이유라고 말합니다.

베를리오즈는 평생토록 몇몇 기이한 악기들에 빠져있었는데, 그중 제일 이상한 악기가 옥토베이스Octobass입니다. 현악기 군 중에 제일 큰 악기인 더블베이스보다 큰 악기로 높이가 4미터에 달하고, 이 거대한 악기를 연주하기 위해서는 연주자가 올라설 단이 필요합니다. 그는 이 악기가 오케스트라에 정식 편성되어야 한다고 주장했는데, 당시 많은 음악가는 코웃음을 쳤고, 아직까지는 실현되지 않고 있습니다. 현재 전 세계에 단 세 대만 남아 있는 이 악기를 켤 수 있는 전문 연주자는 몇 명 없으니, 어쩌면 다행인지도 모릅니다.

옥토베이스뿐만 아니라 각 악기가 가진 음색과 테크닉을 곡 속에서 자유롭게 실험하는 것을 즐겼던 베를리오즈는 표제음악$^{Program\ music}$이라는 소설적 교향곡, 극적인 줄거리를 가진 관현악곡 장르를 만들어 냈습니다. 그중에서도 대표적인 곡이 〈환상교향곡〉입니다.

아편에 취해 쓴 〈환상교향곡〉

베를리오즈가 살았던 당시에 아편은 마취, 진정, 최면, 해열 등의 효과가 있는 일종의 건강식품으로 인식되었습니다. 동서양을 불문하고 일반인들이 아편을 음용하는 행위가 사회적으로 용납되었고, 오히려 몇몇 의사들에 의해 장려되기까지 했습니다. 베를리오즈 또한 아편의 힘에 기대 인생 최고의 걸작인 〈환상교향곡〉을 만들어낼 수 있었죠. 이 곡은 '어느 예술가의 생애와 에피소드'라는 부제를 갖고 있는데 말 그대로 본인의 경험을 바탕으로 한 곡입니다. 짝사랑하는 여인에게 고백했다가 거절당한 젊은 예술가가 고통에 빠져 아편을 먹고 자살을 시도하지만, 치사량을 먹지 않아 혼수상태에 빠진 채 그 여인이 등장하는 온갖 환상에 사로잡힌다는 내용입니다. 악보를 출판할 때 서문처럼 이런 줄거리를 직접 써넣었지만, 나중에는 〈환상교향곡〉이라는 제목만 남기고 모두 삭제했습니다.

: 베를리오즈의 〈환상교향곡〉

〈환상교향곡〉은 파격적인 주제, 평소에 잘 쓰이지 않는 금관과 타악기 등을 추가한 악기 편성, 각 악기의 참신한 주법과 실험적인 음향 등 곳곳에서 독특함을 찾아볼 수 있습니다. 그중 눈에 띄는 점이 '고정 악상idée fixe'인데 등장인물의 성격이나 곡의 분위기를 암시하며 반복적으로 나타나는 악구를 뜻하죠. 이는 후에 바그너의 음악극이나 교향시에서 '라이트모티브Leitmotif'로 발전되어 쓰입니다.

4악장으로 구성된 전형적인 교향곡의 틀을 깨버린 것도 흥미롭습니다. 총 5악장 구성으로 각 악장에 제목을 붙였는데, 1악장은 '꿈과 열정', 2악장은 '무도회', 3악장은 '들판 풍경', 4악장은 '단두대로 가는 행진', 5악장은 '마녀들의 밤의 축제와 꿈'입니다. 괴테와 셰익스피어의 거의 모든 작품을 읽었을 정도로 문학을 사랑했던 그의 면모가 각 제목에서 돋보입니다.

베토벤 후대 작곡가들은 그가 완벽에 가깝게 확립해 둔 '교향곡'이라는 장르의 작곡을 기피하는 경향이 있었습니다. 그래서 유럽 음악계에서는 한때 가곡, 오페라 작곡이 유행하기도 했죠. 베를리오즈 역시 "베토벤 음악보다 더 새롭고 훌륭한 음

악이 나올 수 있을지 의심스럽다"라고 말하면서도 다양한 시
도를 하는 것을 두려워하지 않았고, 덕분에 〈환상교향곡〉이라
는 전무후무한 곡이 탄생할 수 있었습니다.

: 장 그랑빌, 〈베를리오즈의 콘서트〉, 1855

이토록 극적인 순간

헨델

코로나19로 세상의 흐름이 정체되었다가 점차 다시 흘러가고 있습니다. 자율주행차, 인공지능 등 기술이 우리의 상상 이상으로 발전한 이 시대에 눈에 보이지 않는 바이러스가 우리의 삶을 갉아먹는 것을 보며 결국 자연이 가장 무섭다는 것을 느꼈죠. 미세먼지 없이 푸른 하늘을 보며 지구의 적은 우리 인간이 아닐까 싶기도 하고요. 또 일선에서 고생하는 의료진을 보며 '내가 가진 것, 재능으로 이 세상에 어떤 도움을 줄 수 있을까…'라는 생각도 진지하게 해봤습니다.

요즘 세태처럼 극적인 예술 양식을 탄생시킨 시대가 있었습니다. '찌그러진 진주'라는 어원에서도 유추할 수 있듯 마냥 아름답고 고귀한 것만을 표현하는 것이 아닌, 인간의 끓어오르는 감정을 적나라하게 표현했던 바로크 시대입니다. 바로크 음악을 대표하는 인물로는 비발디, 바흐, 헨델이 있고요. 깊은 신앙심을 바탕으로 평생 교회 오르가니스트로 활동했던 바흐, 그와 대비되는 인물이 전 유럽을 돌아다니며 개방적인 스타일로 작곡 활동을 했던 게오르크 프리드리히 헨델George Frideric Handel(1685~1759)입니다.

85년생 동갑 바흐와 헨델

흔히 바흐를 '음악의 아버지', 헨델을 '음악의 어머니'라고 부릅니다. 이는 두 사람이 클래식 음악의 지반을, 기악과 성악 두 분야의 기본을 단단히 세우는 데 큰 역할을 했기 때문입니다. 바흐와 헨델은 1685년생으로 동갑이지만 많은 면에서 대비되는 삶을 살았습니다. 바흐는 독일을 한 번도 떠난 적이 없었던 데 반해 헨델은 세계인이었습니다. 태생은 독일이지만

26세에 영국으로 귀화해 평생을 영국에서 살았죠. 영국에서 그의 독일 이름 '게오르크 프리드리히'는 영어식 '조지 프레데릭'으로 발음되었습니다.

전 유럽을 돌아다녔던 헨델은 다양한 나라의 음악 양식을 흡수했고, 어렵고 복잡하게 여겨지는 바흐 음악보다 대중적인 음악을 남겨 동시대 사람들에게 큰 사랑을 받았습니다. 특히 이탈리아 스타일의 오페라, 종교적인 내용을 담은 성악곡 양식인 오라토리오가 그의 주 장르였죠. 그러다가 오페라단 운영 문제로 파산을 겪기도 했지만, 재기에 성공한 헨델은 생전에 부와 명예를 모두 누린 몇 안 되는 작곡가 중 한 명입니다. 헨델이 음악의 '어머니'라고 불리는 이유는 뛰어난 사업수완과 융통성으로 알뜰살뜰 재산을 불려 나갔기 때문이라는 이야기도 전해집니다.

조지 1세 왈, 묻고 더블로 가!

혈기왕성했던 청년 헨델은 독일 하노버 제후를 위해 일하고

있었습니다. 하지만 25세 때 영국에서 오페라로 큰 인기를 끌게 되자 욕심이 생겨 바로 다음 해에 제후의 허락도 없이 영국으로 귀화합니다. 대륙 간의 거리가 거리인 만큼 살면서 다시는 마주칠 일이 없을 거라고 판단했던 것이죠. 하지만 7년 후 문제가 생깁니다. 헨델의 고용주였던 하노버 제후는 후사 없이 급사한 영국의 앤 왕비의 뒤를 이어 조지 1세로 등극합니다. 이 소식을 접한 헨델은 난감해졌습니다. 귀화 후에 영국 최고의 오페라 작곡가로 이름을 날렸기 때문에 조지 1세를 마주치지 않기란 불가능했던 것이죠. 헨델은 한 가지 아이디어를 냅니다.

조지 1세가 종종 템스강에 뱃놀이를 나간다는 소식을 들은 헨델은 50명의 악사를 배 위에 태우고 나가 이날을 위해 작곡한 〈수상음악〉을 연주합니다. 무거운 하프시코드를 제외한 거의 모든 악기를 동원했죠. 특히 금관악기 위주로 편성해 드라마틱한 청각 효과를 노렸습니다. 그렇게 헨델은 '한 사람을 위한 수상 공연'이라는 전에 없던 명장면을 연출했죠.

배은망덕한 피고용인에게서 깜짝 이벤트를 받은 조지 1세

는 크게 감동했습니다. 그래서 한 시간짜리인 〈수상음악〉을 세 번이나 반복하게 했고, 헨델의 연금을 세 배나 인상해 주는 대인배 같은 면모를 보였습니다.

: 헨델의 〈수상음악〉

헨델 때문에 생긴 런던 최초의 교통체증

헨델이 영국에서 활동한 18세기 중반에 오스트리아 왕위 계 승권을 두고 오스트리아와 프랑스가 전쟁을 벌입니다. 두 나 라는 17세기 후반부터 19세기 초반 내내 앙숙이었는데, 유럽 에서 누가 더 큰 영향력을 발휘할지를 두고 수많은 분쟁과 전 쟁이 끊이지 않았죠. 시간이 흘러 19세기를 살았던 베토벤 역 시 프랑스군이 점령한 오스트리아 빈 한가운데에서 하루하루 를 마음 졸이며 보낸 적이 있었죠.

오스트리아 계승 전쟁에서 영국은 오스트리아를 지원했습

니다. 이 전쟁에서 오스트리아가 승리하면서 1748년 엑스라샤펠 조약이 체결되었는데 이로써 오스트리아에 대한 마리아 테레지아의 왕위계승권이 확실해집니다. 덩달아 축제 분위기에 휩싸인 영국은 1749년 4월 27일, 불꽃놀이를 기획합니다. 불꽃놀이 직전에 연주될 목적으로 작곡된 〈왕궁의 불꽃놀이〉는 제목처럼 화려하고 유쾌한 분위기를 띠고 있습니다. 런던의 그린 파크에서 열리는 야외 공연이었기 때문에 백 대 이상의 악기가 동원된, 전에 없던 대규모 편성의 곡이었죠.

이 흥미로운 작품의 리허설을 보기 위해 1만 2천여 명의 관중이 몰렸고, 다음날 신문에는 "런던 브리지가 너무 막혀서 마차가 세 시간 동안 꼼짝도 할 수 없었다"라고 실렸습니다. 헨델의 공연은 성공적이었지만 막상 불꽃놀이 행사는 처참했다고 전해집니다. 하이라이트로 준비한 회전불꽃이 제대로 터지지 않았고, 화재까지 발생해 불꽃놀이 기획자와 축제 감독 사이에 싸움이 번졌습니다. 어찌 보면 이 모든 사건의 승자는 헨델이라고 볼 수도 있겠네요.

: 헨델의 〈왕궁의 불꽃놀이〉

코로나19 때문에 모든 이들이 감정적, 경제적, 사회적으로 힘든 시기를 보내고 있습니다. 음악계도 온라인 공연 중계, 연주영상 업로드, 릴레이 연주 챌린지 등 많은 노력을 하고 있지만 큰 타격을 받고 있죠. 주변의 음악가들에게 많은 응원과 따뜻한 관심이 필요한 때입니다.

구스타프 옆 구스타프

클림트 × 말러 × 융 × 카유보트 × 에펠

많은 예술가와 유명인의 이름으로 익숙한 구스타프는 중세 슬라브어 '고스티슬라브^{Gostislav}'에서 유래된 것으로 '영예로운 손님^{glorious guest}'이라는 뜻입니다. 유럽 북부를 통해 유입된 이주자들을 통해 이 이름이 유럽 전역에 퍼지게 되었고, 스웨덴의 독립을 이끈 국왕 구스타프 1세 이후 남자아이에게 흔히 붙는 이름이 되었습니다. 2018년은 오스트리아의 국민화가로 불리는 구스타프 클림트의 사후 백 주년이었습니다. 그를 포함해 세계에서 가장 유명한 다섯 명의 구스타프들의 이야기를 살펴볼까요.

'이것은 추악한 포르노그래피다!'

구스타프 클림트^{Gustav Klimt(1862~1918)}는 그의 동생, 친구와 함께 '예술가컴퍼니^{Künstler-Compagnie}'를 결성하고 사진보다 더 세밀한 그림을 그려 20대에 이미 부와 명성을 얻을 수 있었습니다. 하지만 1894년, 빈대학교의 천장화를 의뢰받고 자신만의 스타일로 그린 그림이 '추악한 포르노그래피'라는 혹평을 받은 이후 국가기관과 사이가 멀어졌습니다. 뿐만 아니라 빈 미술계 내에서 보수적인 화가들과 진보적인 화가들 사이에 의견 대립이 일어나 클림트를 중심으로 한 스무 명의 화가들은 '빈 분리파 ^{Wiener Secession}'라는 단체를 결성합니다.

그들은 "시대에는 그 시대의 예술을, 예술에는 자유를"이라는 구호를 외치며 누군가를 만족시키기 위한 예술이 아닌, 예술가 본인의 감성과 철학으로 작품을 만들어 내는 것에 의의를 두었습니다. 또 다양한 예술 장르를 융합해 종합 예술작품을 만들고자 했고, 이로 인해 사회가 변화되기를 꿈꿨습니다.

평생 여성의 육체, 성, 욕망, 사랑, 삶, 죽음이라는 주제로 그

림을 그렸던 클림트. 당시 보수적인 분위기의 빈에서 관객들을 유혹하는 듯한 자세로 몽롱하게 시선을 맞추는 그림 속 여인들은 매번 큰 반향을 일으켰습니다. 그는 금속세공사였던 아버지의 영향을 받아 금박과 은박을 천재적으로 사용했던 '금색 시기'를 거쳐 노년에는 주로 풍경화를 그렸는데요. 그의 풍경화에는 사람이 단 한 명도 등장하지 않습니다. 항상 대중의 입에 오르내리며 심적 고통을 받았기에 풍경화에서만큼은 완벽하게 평화로운 상태를 구현하고 싶었기 때문이 아닐까요.

평소에도 꾸준히 산책을 하며 건강에 신경썼던 클림트는 아버지와 같은 나이인 56세에 뇌졸중으로 사망합니다. 성공도, 실패도, 사랑도, 삶도, 죽음도 늘 예고 없이 찾아왔고 그는 특유의 씩씩한 발걸음으로 끊임없이 나아가는 인물이었습니다.

클림트는 에밀리를 사랑했을까

클림트는 예술적으로는 한 나라를 대표하는 경지에 올랐지만, 사적으로는 그리 본받을 만한 인물은 아닙니다. 그림의 모

델이 되었던 수많은 여성과 염문을 뿌렸고 클림트 생전에 태어난 자식이 세 명, 클림트 사후 자식을 낳았다고 주장했던 사람들이 무려 열네 명이라고 합니다. 그는 56년을 살면서 한 번도 결혼하지 않았지만 에밀리 플뢰게와 우정 이상, 사랑 이하

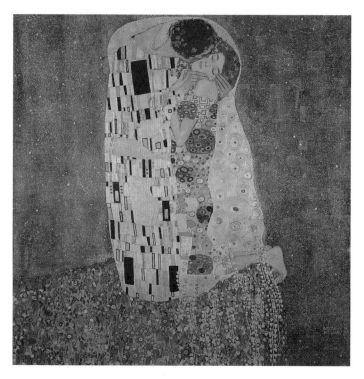

: 클림트, 〈키스〉, 1908

의 관계를 유지하며 지냅니다.

클림트보다 열두 살 어린 에밀리 플뢰게는 클림트의 남동생 부인의 여동생으로 자매들과 함께 빈 시내에서 '플뢰게 패션살롱'을 운영했던 커리어 우먼이었습니다. 코르셋 등 여성성을 과장하는 비실용적인 복장이 주류였던 시대에 플뢰게 자매들의 창의적이고 현대적인 옷들은 귀족부인들의 사랑을 듬뿍 받으며 빈의 유행을 주도했습니다. 몇몇 사진을 보면 클림트가 포대자루 같이 헐렁한 파란색 가운을 입고 있는 것을 볼 수 있는데 에밀리가 만들어 준 것입니다. 클림트는 한 번도 시인한 적 없지만 그의 대표작 〈키스〉 속 여성이 에밀리 플뢰게라는 설이 유력한데요. 클림트가 재산의 반을 에밀리에게 남기고 세상을 떠났기 때문입니다.

클림트와 말러 사이의 공통분모

빈의 많은 예술가에게 영감을 불어넣었고 그들에게 둘러싸여 생활했던 알마 말러Alma Mahler(1879~1965). 유명한 화가였던 아

버지를 일찍 여읜 알마에게 나이가 많은 유명한 예술가는 아버지를 대체하는 동시에 열정을 불러일으키는 상대였습니다.

한 예로 이탈리아로 떠난 가족여행에서 20세의 알마와 무려 열일곱 살 연상인 클림트는 첫 키스를 하게 됩니다. 클림트를 예전부터 사모하던 알마는 첫 키스 후 일기장에 클림트를 두고 "정신과 육체의 완벽한 합일 같은 남자"라고 쓰지만, 이 사건을 알게 된 알마의 의붓아버지이자 클림트의 동료인 카를 몰의 경고로 클림트는 순순히 물러납니다. 그로부터 3년 후 알마는 열아홉 살 연상의 구스타프 말러^{Gustav Mahler(1860~1911)}와 결혼하지만, 워낙 보수적인데다 알마의 예술적 재능을 인정하지도, 지원해 주지도 않았던 말러와의 의견 대립으로 불행한 결혼생활을 합니다.

알마 외에도 클림트와 말러 사이에 또 다른 접점이 있습니다. 1902년, 클림트가 속해있는 빈 분리파의 제14회 전시에 말러도 참여한 것이죠. 빈 분리파의 전시공간 제체시온에서의 개막식에서 말러는 베토벤의 〈교향곡 9번〉 '합창' 4악장을 편곡해 빈 필하모닉 오케스트라 단원들과 함께 연주했습니다.

: 베토벤의 〈교향곡 9번〉 '합창' 4악장

분석심리학의 대가, 구스타브 융

정신과 의사이자 정신분석가로 스위스에서 대단한 명성을 떨쳤던 카를 구스타브 융Carl Gustav Jung(1875~1961)은 개인화, 동시성 원리, 집단 무의식, 콤플렉스, 외향성과 내향성 등에 대한 유명한 이론을 발표했습니다. 오스트리아 정신분석학의 대가 지그문트 프로이트는 이 젊은이에게 관심을 갖고 오랜 기간 의견을 주고받으며 함께 정신분석학을 연구했습니다. 프로이트는 융을 자신의 연구를 계승할 후계자로 보고 있었지만, 이후 지속된 연구활동에서 불거진 의견 대립을 좁히지 못하고 두 사람은 향후 각자의 길을 걸어갑니다.

프로이트와 클림트의 접점도 한 번 살펴볼까요. 클림트의 작품에 큰 영향을 미친 세 가지 요소는 모자이크 양식, 황금, 프로이트의 이론이라고 보아도 무방합니다. 깊은 무의식 속 본능이

삶 전반에 걸쳐 영향을 끼친다고 보았던 프로이트의 《꿈의 해석》이 발표된 이후 클림트는 성^性의 위력과 공격성에 대해 끊임없이 그렸습니다. 오늘날 클림트 연구자들은 "클림트의 그림은 프로이트의 이론을 시각적으로 표현한 것"이라고 말합니다.

파리를 가장 아름답게 그린 화가, 구스타브 카유보트

구스타브 카유보트^{Gustave Caillebotte(1848~1894)}는 아버지로부터 물려받은 막대한 유산으로 마네, 모네, 드가, 르누아르, 세잔 등 인상파 동료들을 지원하고 작품을 수집하던 화가입니다. 예나 지금이나 예술가의 예술철학을 지지하고 금전적으로 도움을 주는 후원자는 없어서는 안 될 존재인데, 그 역할을 자처하며 프랑스 인상파 미술이 보존되고 계승되는 데 큰 역할을 했습니다. 카유보트는 그가 소장한 인상파 그림들을 나라에 기증한다는 유언을 남겼는데, 그 당시 루브르에는 프랑스에서 활동하던 인상파 화가들의 그림이 걸린 적이 없었기 때문에 일부만 받아들이고 나머지 그림들은 거절당한 사건도 있었습니다.

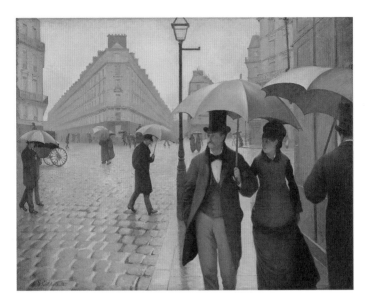

: 구스타브 카유보트, 〈파리의 거리, 비 오는 날〉, 1877

클림트가 여성다움이나 성을 평생의 그림 주제로 삼았던 반면, 카유보트는 남성다움, 남성의 신체를 주로 그렸습니다. 또 19세기의 급변하는 파리의 모습과 그 속의 파리지앵들도 생생히 화폭에 담으며 '파리를 가장 아름답게 그린 화가'라는 별명도 얻었습니다.

다재다능했던 구스타브 에펠

프랑스 혁명 백 주년을 기념하는 세계 박람회를 위해 구스타브 에펠Alexandre Gustave Eiffel(1832~1923)이 지은 완전 철골조의 에펠탑은 1889년 완공 때부터 1930년까지 41년 동안 세계에서 가장 높은 구조물이었습니다. 완공된 직후 에펠탑은 "쇳덩이로 만든 아스파라거스", "기념탑 중 최악", "세계의 웃음거리가 될 것"이라는 조롱을 받았지만, 이제는 수많은 관광객이 방문하는 명소가 되었고, 에펠탑이 없는 파리는 상상하기 힘듭니다. 이는 발표하는 그림마다 수많은 혹평과 비난을 받았으나 사후에는 생전보다 더 큰 인기를 누리며 오스트리아를 대표하는 화가로 거듭난 클림트와 비슷합니다.

이후 에펠은 건축가로서의 활동을 접고 기상학, 공기역학자로 진로를 바꾸었고 이 두 분야에서도 건축 분야만큼이나 큰 공헌을 세웠습니다.

"내 그림들을 자세히 관찰하면 그 안에서 내가 누구이며, 무엇을 하고자 했는지 알아낼 수 있다"라고 말했던 구스타프 클

: 에드워드 린리 샘본, 〈구스타브 에펠〉, 1889

림트. 그런 그와 시대를 한 발짝 앞서갔기에 혹평과 비난을 받기도 했지만 오늘날 많은 사랑을 받고 있는 다섯 명의 구스타프. 그들의 작품을 이번 기회에 찬찬히 들여다보면 어떨까요.

3장.
바이올린 세레나데

그 여자, 그 남자의 로망스

클라라 × 로베르트 슈만

드라마 같은 만남, 클라라와 로베르트

클래식 음악계에서 유명한 커플을 꼽아보라고 하면 클라라와 로베르트 슈만을 가장 먼저 생각할 수 있을 것입니다. 두 사람의 러브스토리가 평범하지 않기 때문이죠. 클라라가 11세, 로베르트가 20세 때의 첫 만남, 클라라의 아버지이자 로베르트의 피아노 스승이었던 비크 교수가 둘의 결혼을 허락하지 않아 소송까지 진행했던 사건, 클라라의 스물한 번째 생일 전날 치른 로맨틱한 결혼식, 짧고도 행복했던 결혼생활, 자살시

도 실패 후 제 발로 정신병원에 걸어 들어간 로베르트 등 이런 경우를 두고 "드라마보다 더 드라마 같다"라고 말할 수 있지 않을까요.

우리에게 클라라 슈만은 "19세기 독일 낭만주의를 대표하는 작곡가 로베르트 슈만의 아내" 정도로 알려져 있지만, 오늘날 로베르트 슈만의 명성은 사후 그의 작품들을 정리하고, 연주와 홍보에 적극적으로 노력했던 클라라 슈만 덕분에 만들어진 것입니다. 오히려 슈만 부부가 살았던 시기에는 '세계적인 콘서트 피아니스트 클라라 슈만의 남편 로베르트'라고 불렸다 합니다.

클라라는 19세기의 슈퍼맘이었습니다. 전 유럽을 무대로 연주활동을 하며 생계를 책임졌고, 여덟 명의 아이를 길렀고, 로베르트의 뮤즈였고, 자잘한 집안일을 처리했고, 남편의 곡들을 틈틈이 연주하며 그의 작품들을 알렸습니다. 또 작곡에도 재능이 있어 60여 곡을 작곡했는데 이 작품들은 후에 낭만주의 음악계의 대표주자인 멘델스존, 브람스의 곡들과 비교될 만큼 높은 작품성을 인정받고 있습니다.

여성은 작곡가가 될 수 없을까

클라라는 자신의 작곡 실력과 창의성에 대해 확신을 갖지 못했습니다. 그녀는 일기에 "나는 한때 작곡에 재능을 지녔다고 생각했지만, 이 생각은 틀린 것이었다. 여자들은 작곡에 대한 열망을 품어서는 안 된다. 작곡가가 된 여자는 아무도 없건만 내가 예외를 되기를 바라야 하는 걸까"라고 쓰기도 했습니다. 남편 로베르트는 작곡계와 출판계에 다양한 인맥과 힘이 있었지만 클라라의 작곡활동을 적극적으로 지지해 주지 않았고, '여자는 창의적인 일을 할 수 없는 존재, 남자보다 열등한 존재'라는 의식이 짙게 깔린 당시 사회의 분위기도 여기에 한몫했습니다.

가슴 절절한 낭만을 가진 클라라 슈만의〈로망스〉

본래 로망스 장르는 12세기 무렵 중세시대, 서정적이고 로맨틱한 이야기들을 엮어 음유시인이 부르던 노래에서 유래했습니다. 이후 특정한 형식이 없고 감상적인 멜로디를 가진 성

: 이수민, 〈클라라를 기억하며〉, 2018
오일파스텔과 수성펜의 대비되는 질감이 클라라 슈만의 〈바이올린과 피아노를 위한 3개의 로망스 Op. 22〉 속의 두 악기처럼 묘하게 어울린다

악, 기악곡으로 발전했죠.

클라라 슈만은 1853년 〈바이올린과 피아노를 위한 3개의 로망스 Op. 22〉를 작곡해 오랜 친구였던 바이올리니스트 요제프 요아힘에게 헌정합니다. 클라라는 요아힘과 함께 이 곡을 종종 연주했는데, 독일의 조지 5세는 감상 후 "극도로 황홀하다"고 말했고, 베를린의 음악신문은 "세 곡 모두 각각의 특색을

갖고 있고, 섬세하다"고 평했습니다. 특히 영국의 일간지는 "생기 넘치면서도 가슴 절절한 곡이다. 클라라가 그녀의 남편보다 작곡실력이 낮게 평가되는 것이 그녀의 커리어 중 유일한 오점"이라고 썼습니다.

: 클라라 슈만의 〈바이올린과 피아노를 위한 3개의 로망스 Op. 22〉
성악가의 노래처럼 유려하게 흐르는 바이올린의 멜로디가 인상적인 곡이다

클라라의 지지로 탄생한 로베르트 슈만의 〈로망스〉

로베르트는 총 두 개의 〈로망스〉를 작곡했습니다. 결혼하기 전 해인 1839년, 〈3개의 로망스 Op. 28〉을 작곡해 클라라에게 크리스마스 선물로 줍니다. 클라라는 이 선물에 크게 만족했고 "이 곡만큼 부드러운 곡을 들어본 적이 없다. 특히 사랑의 이중창 같은 두 번째 곡이 제일 마음에 든다"라고 편지에 씁니다. 곡의 완성도에 큰 확신이 부족했던 로베르트는 클라라의 권유로 이 곡을 일부 수정해 1840년 10월에 출판하고, 후에 자신의 성공적인 작품 중 하나로 이 곡을 꼽습니다.

또 하나는 〈오보에와 피아노를 위한 3개의 로망스 Op. 94〉로 로베르트는 자신의 전 생애를 통틀어 제일 생산적이었던 해인 1849년에 작곡합니다. 그의 백 번째 소품이기도 한 이 곡 역시 클라라 슈만에게 크리스마스 선물로 줍니다. 이 곡을 출판할 때 출판업자인 니콜라우스 짐로크가 곡의 표지에 '바이올린과 피아노, 클라리넷과 피아노를 위한 곡'이라고 추가로 쓰면 어떻겠냐고 제안하지만, 애초에 바이올린이나 클라리넷을 염두에 두고 썼으면 완전히 다른 곡이 되었을 것이라며 거절합니다. 하지만 오늘날에는 로베르트의 염원과는 다르게 바이올린 버전으로도 많이 연주되고 있습니다.

: 로베르트 슈만의 〈오보에와 피아노를 위한 3개의 로망스 Op. 94〉
오보에 특유의 음색이 곡에 가벼운 우울감을 더한다

클라라와 로베르트의 로망스는 종종 한 무대에서 연주되곤 합니다. 둘의 평범하지 않은 러브스토리가 곡에 매력을 더하죠. 두 사람의 음악이 무대 위에서 오래도록 함께하면 좋겠습니다.

지금, 감사하고 있나요?

바흐 × 베토벤 × 슈베르트
× 브람스 × 리스트

'감사'에 대하여

불안과 결핍이 우리를 집어삼킬 때가 있습니다. 우리는 늘 아쉬움과 후회 사이에서 자유롭지 못하죠. 그렇기에 평정심을 찾고 중심을 잘 잡는 것이 날이 갈수록 중요하게 여겨집니다. 가지지 못한 것에 집착하고 아쉬워 말고 이미 가진 것에 만족하자, 받으려고만 하지 말고 나부터 다른 이에게 감사할 만한 존재가 되자고 종종 생각합니다. '감사'와 관련한 다양한 작곡가의 에피소드와 이를 배경으로 탄생한 음악을 살펴볼까요.

일자리를 얻는 데 도움을 준 지인에 대한 감사

〈골드베르크 변주곡〉라고 흔히 불리는 이 곡의 원제는 〈2단의 손건반을 가진 쳄발로를 위한 아리아와 여러 변주〉입니다. 바흐가 건반악기를 위해 작곡한 작품 중에 제일 긴 곡입니다. 처음부터 끝까지 연주하면 50분 정도 걸리고요. 바흐가 건반악기를 위해 작곡한 마지막 작품이기에 유난히 애정을 쏟았는지도 모릅니다.

이 곡은 독특한 구조가 특징입니다. 맨 처음 주제 아리아와 서른 개의 변주곡이 나온 뒤에 수미상응으로 맨 처음의 아리아가 다시 한번 나옵니다. 아리아의 멜로디는 느리고 우아한 궁정 춤곡에서 유래한 음악으로 그가 예전에 작곡했던 〈안나 막달레나 바흐를 위한 클라비어 소곡집 2권〉에서 가져왔습니다. 안나 막달레나 바흐는 첫 번째 부인과 사별한 후 맞이한 두 번째 부인으로, 바흐에게 헌신적인 내조를 한 것은 물론 그의 작곡활동에 큰 도움을 준 인물이죠.

제목에 붙은 '골드베르크'는 많은 이들이 궁금해 하는데, 바

: 이수민, 〈골드베르크 변주곡〉, 2021
이 곡의 도입부에 나오는 아리아는 우주의 질서를 담은 듯 한음 한음이 깊고 큰
울림을 준다

로 사람 이름입니다. 어떤 이유로 이름이 음악사에 길이 남게

되었을까요? 1741년경, 드레스덴 주재 러시아 대사였던 카이

저렁크 백작은 불면증에 시달리고 있었습니다. 그는 바흐가 작센 궁정 음악가 자리를 얻을 수 있도록 힘 써준 인물이었죠. 하루는 개인적으로 고용한 건반악기 연주자 고트리프 골드베르크가 자신이 잠자리에 들 동안 연주할 음악을 바흐에게 의뢰합니다. 자신만을 위한 자장가 작곡을 부탁한 것이죠.

몇몇 사람은 복잡하고 때때로 격렬한 이 곡이 잠자리용 음악으로 쓰였을 리 없다며 부인합니다. 물론 어디까지나 비화이기에 정확한 사실 여부는 확인할 수 없죠. 하지만 이러한 비화들이 가끔은 작품에 대한 흥미와 집중도를 높여주는 것 같습니다.

: 바흐의 〈골드베르크 변주곡〉
바흐 건반음악의 대가로 불리는 글렌 굴드. 흥얼거리며 연주하는 스타일인데 녹음에 그의 허밍이 그대로 담겨있다

신에 대한 감사의 노래

베토벤의 전곡을 통틀어 제일 종교적이면서도 숭고한 곡이

: 이수민, 〈신성한 감사의 노래〉, 2021
베토벤이 병에서 회복 후 느꼈을 신의 은총, 어둠 속에
서 빛나는 손길을 표현한 그림

있습니다. 〈현악 사중주 15번 3악장〉으로 베토벤 스스로 "신성
한 감사의 노래"라고 묘사한 악장입니다. 악보에는 '요양 중인
환자가 신에게 전하는 숭고한 추수감사절의 노래'라고 적혀있

는데, 베토벤이 거의 죽기 직전까지 갔다가 극적으로 회복한 후 작곡했기 때문이죠. 베토벤은 어렸을 때부터 체력이 좋지 않았습니다. 20대 후반부터 겪었던 청력 이상, 수시로 겪었던 위장 장애, 매일 마시던 술 때문에 겪었던 간경화, 말년에는 시력까지 말썽이었습니다.

작곡가 내면의 감정과 철학을 곡에 직접적으로 담았던 베토벤. 그렇기에 고전주의에서 낭만주의로 가는 문을 활짝 연 작곡가로 평가됩니다. 하지만 베토벤은 〈현악 사중주 15번 3악장〉에서만큼은 다시 고전주의 스타일로 노래합니다. 극적으로 표현하던 감정을 최대한 절제해 주관이 아닌 객관으로, 폭풍의 한가운데가 아닌 한 발 뒤로 물러서서 표현하고 있습니다. 죽음의 문턱까지 갔다 온 자만이 가질 수 있는 의연한 자세로 '죽음은 고통과 공포가 아닌 평화와 위안을 줄 수 있는 것'이라고 이 악장에서 말하고 있습니다.

베토벤은 총 열여섯 개의 현악 사중주를 작곡했습니다. 후기로 갈수록 형식이 복잡해지고 길이도 점점 길어집니다. 이 곡의 3악장도 20여 분이라는 긴 러닝타임을 갖고 있습니다. 하

지만 신 앞에 무릎 꿇고 드리는 경건한 기도, 다시 생기를 되찾은 자의 홀가분한 마음, 삶에 대한 미련과 애착 등 곡 속의 다양한 감정을 따라가며 듣노라면 결코 길게 느껴지지 않죠.

창문 너머로 밝아오는 새벽빛을 바라보며 침대 맡에서 기도하는 베토벤의 모습을 머릿속에 그리며 이 악장을 감상해 보시길 바랍니다.

: 베토벤의 〈현악 사중주 15번 3악장〉
2020/21 시즌 롯데콘서트홀 상주 예술단체로 선정된 에스메 콰르텟의 연주

미완의 아름다움을 품은 곡

생전에 이미 '살아있는 전설'로 인정받던 베토벤이었지만 그를 유난히 흠모했던 한 젊은 청년이 있었습니다. 바로 슈베르트였죠. 베토벤이 완벽에 가깝게 만들어 놓은 '교향곡'이라는 장르에 수많은 후배 작곡가들은 정면으로 맞서 도전하기도, 아예 회피해 버리기도 했죠. 슈베르트는 도전하는 쪽이었

: 이수민, 〈미완성 교향곡〉, 2021
보고 있는 것이 다가 아니고, 들리는 것이 다가 아니고, 말하는 것이 다가 아
니다

습니다. 그리하여 열 개 남짓한 교향곡을 남겼는데 그중 〈교향
곡 8번〉 '미완성'이 제일 유명합니다.

제목에서 알 수 있듯 보통 교향곡을 구성하는 네 개의 악장 중 두 개 악장만 완성되었고, 3악장은 스케치만 짧게 남아있습니다. 슈베르트가 3악장을 작곡하다가 중단한 이유를 두고 매독으로 한참 고생하던 시기라 창작열이 떨어져 있었다거나 너무 바쁜 나머지 곡의 완성을 미루다가 결국 완성하지 못했다는 등 여러 이야기가 전해집니다.

1823년, 오스트리아 그라츠의 한 음악협회의 명예회원으로 뽑힌 슈베르트는 감사의 마음을 표현하기 위해 이 교향곡을 헌정하기로 합니다. 두 개 악장을 받은 협회 측은 슈베르트가 나머지 악장들을 보내줄 것으로 기대하고 기다렸지만 결국 나머지 악보들은 오지 않았고, 이 작품은 그대로 잊힙니다. 이후 슈베르트가 사망한 지 30년도 지난 1860년에 지휘자 요한 폰 헤르베크에 의해 악보가 발견되었고, 5년 후 오스트리아 빈에서 초연됨으로써 이 곡의 존재가 세상에 알려집니다.

이 곡의 매력은 각 악장마다 분위기가 뚜렷하게 대비를 보인다는 점입니다. 비가 추적추적 내리는 겨울날 어디론가 바삐 향하는 마차처럼, 음산하고 조급한 느낌의 1악장 도입부를

주의 깊게 들어보세요. 반면 2악장은 따뜻한 목관 악기들의 음색과 안정적인 멜로디 덕분에 평화로운 에덴동산 같죠.

곡이 미완성으로 남은 것을 안타깝게 여긴 후대 음악가들은 슈베르트가 남긴 악보 스케치를 바탕으로 새롭게 작곡하거나, 그가 작곡한 단악장짜리 곡을 엮어 발표하기도 했습니다. 하지만 사이즈가 맞지 않은 옷을 입은 사람 마냥 자연스럽지 않았죠. 악장 개수는 비록 미완성일지라도 1, 2악장의 음악적 완성도가 뛰어나 현재에는 낭만주의 교향곡을 대표하는 걸작으로 평가받고 있습니다.

이렇듯 얼핏 보기에는 미완성이지만 자세히 들여다보면 존재 자체로 이미 완성된 것들이 있습니다. 우리 주변에서 미완의 아름다움을 한번 찾아보면 어떨까요.

: 슈베르트의 <교향곡 8번> '미완성'
베토벤을 흠모했던 슈베르트는 그의 스타일을 이어받아 균형과 조화가 돋보이는 스타일의 교향곡들을 작곡했다

가방끈이 짧았던 작곡가,
대학 명예박사학위를 수여 받다

'서곡'은 오페라나 발레의 시작 전 막이 오르지 않은 상태에서 연주되는 분위기 전환용 음악을 말합니다. 5분에서 15분 내외로 짧고 굵게 곡의 분위기를 예고하는 역할도 하죠. 두세 시간짜리 영화의 하이라이트만 모아 1분짜리 예고편을 만들어 관객들의 기대감을 높이는 것과 같은 이치입니다. 이 '서곡' 장르는 브람스가 활동하던 낭만주의 시대에 이르러 기악곡의 한 형식으로 굳어졌고 이를 '연주회용 서곡'이라고 부릅니다.

브람스는 '연주회용 서곡'을 단 두 곡 남겼습니다. 하나는 고전주의 베토벤 스타일로 세상이 주는 고통에 굴복하지 않겠다는 의지를 담은 〈비극적 서곡〉, 다른 하나는 〈대학축전 서곡〉입니다. 밝고 유쾌한 분위기 때문에 브람스 스스로 〈웃는 서곡〉이라고 부르기도 했죠.

브람스는 어려웠던 가정 형편 때문에 일곱 살 무렵 잠깐 받았던 음악교육을 제외하면 정규교육조차 제대로 받지 못했습

: 이수민, 〈대학축전 서곡〉, 2021
브람스가 보았던 에너지 넘치는 대학생들의 모습은 이렇지 않았을까

니다. 11세 때부터는 술집에서 피아노를 연주하며 용돈벌이
를 했고, 독학으로 작곡 공부를 했습니다. 이러한 성장과정 덕

분에 브람스는 독립적이고 신중한 성격을 띠게 됩니다. 하지만 이는 콤플렉스로도 작용해서 작곡할 때 음 한 개조차 함부로 사용하지 않는 완벽주의로도 발현됩니다. 이렇듯 한 사람의 작품세계를 크게 좌우하는 요소 중 하나가 유년시절의 경험과 기억입니다. 이 요소들이 후에 작품 속에 어떻게 발현되는지 찾아보는 것도 재미있습니다.

1876년, 독일 브레슬라우대학교에서 브람스에게 편지 한 통을 보냅니다. 명예박사학위를 수여하고 싶다는 이유였죠. 이를 제안한 사람은 베른하르트 숄츠로, 브레슬라우 관현악협회 지휘자이자 브람스를 무척 지지하던 사람이었습니다. 브람스는 자신의 가치를 높게 평가한 대학에 고마움을 느껴 이를 수락했고, 숄츠는 그 답례로 새로운 교향곡이나 노래를 한 곡 헌정해 주면 좋겠다고 이야기합니다. 그렇게 착수하게 된 곡이 〈대학축전 서곡〉으로, 매년 여름을 보내곤 했던 오스트리아 북부 휴양지 바트이슐에서 완성하죠. 지인의 따뜻한 마음, 휴양지에서의 유쾌한 기분, 대학생들의 활기 넘치는 분위기 모두가 담긴 종합선물세트 같은 곡입니다.

: 브람스의 〈대학축전 서곡〉

당시 대학가에서 유행하던 노래들의 멜로디를 곡에 삽입해 대중적인 인기를 누렸다

힘든 시기를 같이 보내는 연인에 대한 감사와 위로

〈사랑의 꿈〉, 〈순례의 해〉, 〈파가니니에 의한 초절기교 연습곡〉 등 리스트의 작품 중에는 제목부터 듣는 이의 호기심을 자극하는 곡들이 몇 있습니다. 〈위로〉 역시 그런 곡이죠. 리스트가 작곡했던 여섯 개의 위로 중에 제일 유명한 곡은 3번입니다. 이 곡은 프랑스 작가이자 문예비평가 샤를 오귀스탱 생트 뵈브의 시에서 영감을 받았기에 '위로'라는 제목을 붙였고, 단어 대신 음표가 작곡할 당시 리스트의 심정을 잘 묘사하고 있습니다.

이 곡이 작곡된 1849~1850년, 리스트는 독일의 작은 도시 바이마르에 머물고 있었습니다. 바이마르는 18세기 말부터 19세기 초까지 고전주의 예술을 활짝 꽃피웠던 곳으로 괴테, 실러 등 당대 최고의 문인과 예술가들이 이곳에 모여 활동했죠.

: 이수민, 〈위로〉, 2021
언제나 따뜻한 위로를 건네주는 사람이 되고 싶은 마음

괴테 하우스, 실러 하우스, 귀족들의 성과 공원 등 많은 명소가
있어 1998년 유네스코 세계유산으로 지정되어 지금까지도 많
은 여행객의 발길이 끊이지 않는 곳입니다.

리스트는 바이마르에 정착해 연인과 행복한 나날을 보내고 있었는데 문제는 연인 비트겐슈타인 후작부인이 유부녀라는 사실이었습니다. 그녀는 결혼 후 사이가 좋지 않았던 남편과 이혼하려고 했으나 교황청이 동의하지 않아 심신의 고통을 받던 참이었습니다. 그렇기에 이 곡을 듣고 있으면 힘들어하는 연인 곁에서 부드럽게 다독거리며 위로하는 리스트의 모습이 그려지는 듯합니다.

나를 둘러싸고 있는 것으로부터 감사함을 느낄 줄 아는 사람이 되는 것은 무척 중요한 일인 것 같습니다. 지금 이 순간, 감사한 것을 떠올려볼까요. 나 자신이 문화예술을 사랑하는 지성인인 것, 수준 높은 연주자들의 음악을 검색과 클릭 한 번으로 편하게 보거나 들을 수 있는 것, 주변 사람들과 영감을 나누며 건강한 삶을 사는 것 등 말이죠. 오늘 하루도 감사함으로 가득한 하루가 되시기를. 오늘도 누군가에게 차고 넘치게 감사한 존재가 되시기를.

: 리스트의 〈위로 3번〉
삶의 부침이 많았던 노장들의 연주는 언제나 큰 울림을 준다. 피아니스트이자 지휘자 다니엘 바렌보임의 연주

독주회 앙코르곡으로 〈위로 3번〉을 연주하는 선우예권

당신이 피는 계절

야나체크

그의 음악이 곧 체코

11세 때 성 아우구스티노회 수도원의 성가대에 장학금을 받고 입학할 정도로 노래를 잘했고, 피아노와 오르간 실력 또한 뛰어났던 야나체크. 하지만 학교 선생님이었던 그의 아버지는 아들이 자신의 뒤를 이어 훌륭한 교사가 되기를 원했습니다. 아버지의 뜻을 이어받아 교직 생활을 하던 야나체크는 25세 때 다시 피어오른 작곡에 대한 열망을 누르지 못하고, 당시 독일권 최고의 음악학교로 여겨지던 라이프치히 콘서바토리에

입학합니다.

하지만 몇 주 지나지 않아 슬슬 수업을 빠지더니 겨우 넉 달 반만 다니고 그만두고 마는데, 학교 분위기가 너무 독일 스타일인데다가 융통성이라곤 찾아볼 수 없는 학자 스타일의 선생님들 때문이었다고 합니다. 이후 라이프치히 콘서바토리 못지않게 유명한 비엔나 콘서바토리에 가서도 똑같은 패턴을 반복하는데 이번에는 두 달 만에 끝납니다. 교내 작곡 콩쿨에 지원했다가 입상하지 못하자 '체코 출신의 작곡가를 망신주기 위한 음모가 도사리고 있다'라고 생각했기 때문이죠. 하지만 이는 야나체크의 망상이 아니었습니다.

비엔나 콘서바토리를 그만두고 고향 체코 브르노로 돌아간 26세의 야나체크는 독일 혈통의 즈덴카를 만나 결혼합니다. 연애 때는 독일어로 대화했지만 결혼 후에는 오직 체코어로만 이야기하자고 주장한 야나체크. 하지만 그녀의 부모님은 체코어는 하인들이나 쓰는 언어라며 수치심을 주었습니다. 그 무렵 야나체크의 애국심은 극에 달해있었고, 독일인과 오스트리아인을 혐오했습니다.

당시 체코인 대부분이 그랬는데 이는 1620년 오스트리아가 체코와의 분쟁에서 승리한 후 독일어를 공식 언어로 지정하고, 세금을 터무니없이 많이 걷어가고, 지주들의 땅을 강제로 빼앗는 등 체코가 가난해지는 데 직접적인 원인을 제공했기 때문이죠. 심지어 체코어는 2백 년 동안 학교, 신문, 의회에서 쓰이지 못했고, 체코어로 쓰인 책은 불태워지기까지 했습니다. 체코어는 문맹이나 하인들끼리만 쓰는 언어로 전락했고요.

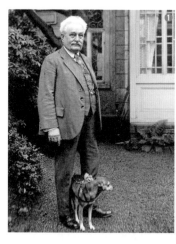
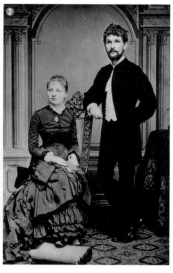

❶ 푸근해 보이지만 실제로는 깐깐하고 고집이 셌던 야나체크
❷ 1881년 부인 즈덴카와 함께

©위키피디아

19세기 초에 들어서자 언어, 음악, 전통문화에 이르기까지 '체코 부흥 운동'이 일어납니다. 이 시기 체코 예술가들은 가장 체코적인 것을 현대적으로 되살리려는 시도를 합니다. 특히 야나체크는 어릴 때부터 민속음악에 관심이 깊어서 민속학자, 방언연구가와 만남을 갖기도 하고, 민속음악을 수집하고 다녔습니다. 민속음악을 녹음하기 위해 에디슨이 발명한 축음기를 거의 처음 사용한 사람 중 한 명이기도 하죠.

또 체코어의 리듬과 억양에서 영감을 받아 '스피치 멜로디'라는 독특한 스타일을 만들어 음악에 적용시켰는데 이는 후대 작곡가인 드보르작 등에게 큰 영향을 줍니다. 체코가 곧 그의 음악이자 그의 음악이 곧 체코였던 셈이죠.

60대에 찾아온 인생의 터닝 포인트

1902년 야나체크는 딸 올가와 함께 러시아를 방문했고 이후 올가만 러시아에 남게 됩니다. 올가는 몇 달간 심하게 앓다가 이듬해 사망합니다. 야나체크는 자신의 고통과 슬픔을 오페라

〈예누파〉에 담아내 죽은 딸에게 헌정합니다. 1904년에 초연된 이 작품은 호평을 받았으나 작곡가로서의 명성에 큰 변화가 생기지는 않았습니다. 이 시기 그의 결혼생활마저 흔들리는데, 이는 오랜 기간 무명으로 지내며 희생과 인내로 인해 과도한 스트레스가 쌓였기 때문이기도 합니다. 그 당시 편지 내용을 보면 "난 녹초가 되었어. 오죽하면 내 학생들이 나에게 어떻게 작곡해야 하는지 조언을 해줬다네"라고 쓰여있습니다.

이렇게 중년까지도 개인적, 직업적으로 어려움을 겪었지만 야나체크는 늦게 성공할 운명이었나 봅니다. 62세에 오페라 〈예누파〉 개정 버전이 프라하 국립극장에서 연주되며 그의 작곡 인생에서 처음으로 큰 성공과 명성을 맛보게 됩니다. 야나체크의 대표작들은 모두 50대 이후의 작품들입니다. 심지어 70대에 작곡한 〈신포니에타〉, 〈현악 사중주 1번〉 '크로이처 소나타', 〈현악 사중주 2번〉 '비밀편지', 〈바이올린 소나타〉, 〈목관 육중주〉 '젊음', 〈글라골리트 미사〉 등이 줄줄이 유명세를 탔고 이 작품들 덕분에 이전 작품까지 무대에 오릅니다.

: 야나체크의 〈현악 사중주 1번〉 '크로이처 소나타'

70세에는 《뉴욕타임스》 인터뷰를 바탕으로 한 그의 자서전이 출간되었고, 74세에 급성폐렴으로 사망하자 대대적으로 열린 공개 장례식에서 그의 오페라 〈교활한 작은 여우〉 마지막 장면의 음악이 흐르는 가운데 국립묘지에 묻힙니다.

영국 작가 조지 앨리엇은 이렇게 말했습니다. "당신이 되고 싶었던 어떤 존재가 되기에는 지금도 결코 늦지 않았다." 피아노 살 돈이 없어 식탁에 건반을 그려놓고 연습했던 청년 시절, 이후 50년이 넘는 긴 무명생활 끝에 맛본 달콤한 성공, 마침내 20세기를 대표하는 작곡가로 이름을 남긴 야나체크.

개나리는 노란 얼굴로 봄을 알리고, 장미는 여름 햇살 아래 흐드러지고, 코스모스는 가을바람에 주억거리고, 동백꽃은 눈의 무게를 견뎌내며 겨울에 피죠. 내가 빛날 수 있는 시기와 타이밍은 빠르든 늦든 꼭 찾아옵니다. 그러니 조급해 말고 나만이 낼 수 있는 빛깔과 향기를 만드는 데 집중하면 어떨까요.

노르웨이의 작은 거인

그리그

19세기 국민주의 음악

바로크 음악부터 낭만주의 음악에 이르기까지 서양 음악의 중심지는 서유럽, 그중에서도 독일이었습니다. 하지만 1848년 프랑스에서 일어난 2월 혁명을 계기로 강대국의 지배를 받던 나라들 사이에서 독립운동의 기운이 하나둘씩 올라오기 시작합니다. 독립운동은 음악계에도 영향을 주어 보헤미아, 러시아, 북유럽 각지에서 자국민의 정신과 전통을 담은 음악을 재해석하고 부활시키려는 시도가 일어납니다.

러시아에서는 보로딘, 무소르그스키, 림스키코르사코프, 큐이, 발라키레프로 구성된 러시아 5인조가, 동유럽 체코에서는 스메타나, 드보르작, 야나체크의 민족색 짙은 음악이 사랑받았고, 북유럽 핀란드에서는 시벨리우스가, 노르웨이에서는 그리그가 각광을 받았습니다. 특히 그리그는 '북유럽의 쇼팽'이라고 불리며 국민 작곡가로 대우받았습니다.

뛰어난 피아니스트였던 어머니에게서 최초의 음악교육을 받았던 에드바르드 그리그Edvard Grieg(1843~1907)는 15세에 독일 라이프치히음악원에 입학합니다. 하지만 엄격하고 보수적인 음악원의 분위기에 실망한 그는 3년 반 만에 학업을 마치고 귀국합니다. 24세에는 사촌동생 니나와 결혼하는데 성악가였던 그녀는 무대 위에서 남편의 작품을 노래하며 그의 작곡 활동을 든든하게 지원해 주었죠.

그리그 특유의 섬세하고 서정적인 성격은 관현악곡, 오페라 같은 대곡보다는 피아노 독주곡, 가곡 같은 작은 규모의 곡들에서 잘 드러납니다. 〈피아노 협주곡〉은 그가 남긴 유일한 협주곡이지만, 누구나 첫 소절만 들어도 알 만한 명곡을 탄생시

: 이수민, 〈노부부〉, 2021
아침햇살을 받으며 노견과 함께 산책하는 부모님의 뒷모습을 스케
치하고 완성한 작품

켰습니다. 천재는 천재를 알아보는 것일까요. 그리그의 음악을
접했던 차이콥스키는 "그는 도저히 흉내낼 수 없을 만큼 풍부
한 상상력과 창조성을 음표로 표현했다"고 평했습니다.

노르웨이에서도 그의 뛰어난 음악성을 인정하고 높은 대우를 했습니다. 여러 개의 훈장을 수여했고, 그가 사망했을 때는 국장을 치러 크게 예우했습니다. 지금도 노르웨이 베르겐에 위치한 그리그의 생가에 가면 그가 쓰던 피아노, 오선지, 만년필 등과 그가 좋아하던 너른 바다의 풍경을 볼 수 있다고 합니다. 지금의 그리그를 있게 한 곡들을 살펴볼까요.

사랑과 슬픔의 노래

'난 너를 사랑해'라는 부제의 〈마음의 선율 Op. 5-3〉은 니나와 약혼한 연도에 그녀에게 선물로 주었습니다. 작곡 의도, 내용과 어울리게 차고 넘치게 달달한 분위기를 담고 있습니다.

: 그리그의 〈마음의 선율 Op. 5-3〉

〈노드라크를 추모하는 장송행진곡〉은 노르웨이 민속 음악을 부흥시키기로 서로 결의했으나 요절해 버린 동료 작곡가

노드라크를 위해 작곡한 곡입니다. 후에 그리그 본인의 죽음이 가까워 오자 이 악보를 품에 안고 다녔고, 실제로 그의 장례식에서 연주되었습니다.

: 그리그의 〈노드라크를 추모하는 장송행진곡〉

스칸디나비아의 혼이 담긴 음악

세계적으로 유명한 피아니스트이자 작곡가였던 리스트가 〈피아노 협주곡〉을 듣고는 "이것이야말로 스칸디나비아 혼"이라고 극찬하면서 그리그에게 "지금 잘 하고 있습니다. 지금 하는 대로만 계속하십시오"라고 말했다는 일화는 유명합니다. 첫 부분의 드라마틱한 테마가 인상적이며 피아노 협주곡 레퍼토리에서도 큰 비중을 차지하는 곡입니다.

: 그리그의 〈피아노 협주곡〉

노르웨이를 대표하는 극작가이자 시인이었던 헨리크 입센의 작품 중 〈인형의 집〉은 큰 반향을 일으키며 그의 대표작이 되었고, 이 작품으로 인해 오늘날 '현대극의 아버지'라고 불립니다. 입센의 또 다른 희곡 〈페르 귄트〉는 건달 청년 페르 귄트의 모험과 인생을 주제로 한 작품으로 장편 사상시 형식으로 쓰여졌고, 노르웨이 민화 속 소재를 사용했습니다. 이 난해한 희곡의 부수음악을 의뢰받은 그리그는 잠시 고민에 빠졌으나 결국 각 악장마다 개성을 살려 독특한 음악을 만듭니다. '아침의 기분', '오제의 죽음', '아니트라의 춤', '산속 마왕의 궁정에서' 등 모든 곡이 유명해졌고 그리그 인생 최고의 히트작이 되었습니다.

: 그리그의 〈페르 귄트〉 모음곡

현악기의 따뜻한 음색이 돋보이는 음악

〈홀베르그 모음곡〉은 원래 서정적인 피아노 솔로가 원곡으

로 현악합주 버전으로 편곡되면서 화려함과 에너지가 더해졌습니다. 두 가지 버전을 비교하면서 들어보기를 추천합니다.

: 그리그의 〈홀베르그 모음곡〉 현악합주 버전

: 그리그의 〈홀베르그 모음곡〉 피아노 독주 버전

그가 작곡한 세 개의 바이올린 소나타 중 제일 유명한 작품이자 화가 프란츠 폰 렌바흐에게 헌정된 곡, 〈바이올린 소나타 3번〉입니다. 격정적인 폭풍우가 연상되는 1악장, 따뜻하고 푹신푹신한 담요 같은 2악장, 민속음악적인 리듬이 돋보이는 3악장까지 모든 악장이 흥미롭게 전개됩니다.

: 그리그의 〈바이올린 소나타 3번〉

백 번째 생일을 맞은 탱고의 황제

피아졸라

2020년은 베토벤 탄생 250주년, 2021년은 슈만 탄생 210주년, 피아졸라 탄생 100주년으로 겹경사였습니다. 지금도 세계 곳곳에서는 슈만, 피아졸라 그리고 코로나19 때문에 미처 열리지 못한 베토벤의 공연들이 열리고 있을 겁니다. 베토벤도 슈만도 대단한 음악가들이지만 클래식의 본고장인 독일권에서 활동했기에 홈그라운드의 혜택을 본 것도 사실입니다.

피아졸라는 어떤가요. 머나먼 땅 아르헨티나에서 자신만의

스타일로 재해석한 탱고라는 장르를 전 세계가 주목하게 만들었습니다. 《뉴욕타임스》의 한 평론가는 피아졸라의 음악을 두고 '국제적인 상품'이라고 묘사했습니다. 우리나라로 치면 봉준호 감독, BTS 같은 세계적인 업적을 세운 것이죠.

여러분은 피아졸라 혹은 탱고라는 단어를 들으면 어떤 음악이 떠오르시나요? 현재는 '피아졸라가 곧 탱고고, 탱고가 곧 피아졸라'라는 동의어로 쓰이곤 합니다. 하지만 피아졸라가 1960년대에 와서 자신만의 새로운 탱고Nuevo Tango 양식을 정립하기 전까지의 탱고는 우리가 지금 알고 있는 탱고와는 많이 달랐습니다. 피아졸라는 생전에 어느 인터뷰에서 "고전 탱고는 골동품이다"라고 말하기까지 했죠.

아스토르 피아졸라의 핏줄에는 이탈리아인의 피가 흐르고 있었습니다. 친할아버지, 외할아버지 모두가 이탈리아에서 아르헨티나로 이민 온 것이죠. 이민 2세대인 아버지는 피아졸라에게 "너의 고향은 아르헨티나다. 진정한 아르헨티나인이 되도록 해라!"라고 말했다고 합니다. 흔히들 이탈리아인과 한국인이 비슷한 성향을 가졌다고들 합니다. 가족적이고, 정 많고,

화끈하고, 뒤끝 없는 성격이 닮았죠. 피아졸라도 이런 성격을 지니고 있던 걸까요? 청소년 시절에는 갱단에 들어가 커다란 왼쪽 주먹을 자주 휘두르며 거친 시절을 보내기도 했습니다.

취미로는 온갖 '잡기'에 능했는데요. 카레이싱, 당구, 카드게임, 낚시 등을 즐기며 승부욕 또한 대단했다고 합니다. 말보다 손이 먼저 나가고, 평생 주변 사람들에게 도가 지나친 장난을 치며 살았던 피아졸라. 그의 이런 성향은 매춘과 마약이 성행했던 부에노스아이레스의 뒷골목, 담배 연기 자욱한 술집에서 탄생한 탱고의 본질과 닮아있다고 할 수 있죠.

피아졸라는 선천적으로 한쪽 다리가 조금 짧은 채로 태어나서 유년시절 '절름발이'라고 놀림 받았고, 그 콤플렉스 때문에 더 거칠고 막무가내로 행동하던 시절이 있었죠. 피아졸라는 겉으로는 센 척하지만 속은 여린, 고슴도치 같은 사람이 아니었을까 싶습니다. 오랜 친구와의 빈틈없는 포옹처럼 따뜻하게 마무리되는 그의 음악을 들어보면 공감할 겁니다. 피아졸라의 매력이 빛나는 작품들을 감상해 볼까요.

피아졸라 표 녹턴 ⟨0시의 부에노스아이레스⟩

새벽은 달콤쌉싸름한 추억과 갖가지 감정을 불러일으키는 시간입니다. 그렇기에 밤의 감상을 주제로 한 많은 곡이 존재하는 거겠지요. 특히 19세기 영국 작곡가 존 필드로부터 탄생

: 이수민, ⟨0시의 부에노스아이레스⟩, 2020
⟨0시의 부에노스아이레스⟩ 도입부에서는 뒷골목을 쏘다니는 바짝 마른 고양이가
연상된다. 그 영감으로 강렬하게 표현한 작품

한 '녹턴' 장르는 피아노의 시인 쇼팽에 이르러 극도로 발전했습니다.

황량한 부에노스아이레스의 뒷골목을 살금살금 걸어 다니는 고양이가 연상되는 이 곡은 피아졸라 표 녹턴이라고 봐도 좋습니다. 제목이 독특해 이 곡에서 영감 받은 동명의 시, 소설집, 영화도 있습니다.

: 피아졸라의 〈0시의 부에노스아이레스〉

유년시절의 기억 〈상어〉

아르헨티나 수도 부에노스아이레스에서 서남쪽으로 4백 킬로미터 떨어진 곳에 있는 휴양도시 마르델플라타. 이 지역의 공항은 2008년부터 '아스토르 피아졸라 국제공항'으로 불리고 있습니다. 마르델플라타는 피아졸라의 출생지로 유년시절 이곳에서 아버지와 상어 낚시를 하곤 했죠.

〈상어〉라는 직관적인 제목을 가진 이 곡은 그의 다른 곡들에 비해서는 덜 알려져 있지만, 처음부터 끝까지 깔린 긴장감이 매력입니다.

: 피아졸라의 〈상어〉

첼리스트 로스트로포비치와 〈그랑 탱고〉

피아졸라가 당대 최고의 첼리스트 로스트로포비치에게 헌정한 곡이 바로 〈그랑 탱고〉입니다. 하지만 헌정 당시 로스트로포비치는 피아졸라를 알지도 못했고, 악보는 한동안 그의 서랍 속에 잠들어 있었습니다. 이후 로스트로포비치 첼로 콩쿠르에서 우승을 한 카터 브리가 이 곡을 초연해 호평을 받았고, 시간이 흘러 로스트로포비치는 이 곡을 자신의 공연에서 연주하고 싶다며 피아졸라를 찾아가죠. 피아졸라 특유의 당김음 리듬, 음표들이 겹겹이 쌓이다가 한순간 화산처럼 폭발하는 피날레가 인상 깊은 곡입니다.

: 피아졸라의 〈그랑 탱고〉

모든 것을 잊어야 할 때, 〈망각〉

노벨문학상 수상자인 루이지 피란델로가 1922년에 쓴 희곡 《엔리코 4세》를 마르코 벨로치오 감독이 1984년에 영화화하며 피아졸라에게 배경음악 작곡을 부탁했습니다. 그는 〈망각〉을 작곡하며 이런 말을 남겼죠. "모든 인간, 살아 숨 쉬는 모든 생명은 망각이 필요하다. 모든 것은 스쳐 지나가는 것이 아니라 기억에 묻혀 잊혀지는 것이다. 나를 기억에 묻고 너를 그 위에 다시 묻는다…." 피아졸라 스스로도 이 곡의 완성도에 만족하며 말년에 자주 연주했습니다.

: 피아졸라의 〈망각〉

: 이수민, 〈푸른 망각〉, 2021
잊고 싶은 기억은 바다에 던져버리자. 다시 떠오르지 않을 만큼 깊은 곳에

안녕 아빠, 〈아디오스 노니노〉

'노니노'라는 애칭으로 불렸던 피아졸라의 아버지 비센테는 탱고의 열렬한 팬이었습니다. 음악적 재능을 보이던 여덟 살 아들에게 처음 반도네온을 안겨준 것도 그였죠. 아들이 청소년기에 뒷골목에서 주먹을 휘두르며 엇나가던 시기에는 묵묵하게 기다려 주었고, 21세에 결혼 후 "탱고에 전념하겠다"고 말했을 때는 진심으로 기뻐했습니다.

〈아디오스 노니노〉, 경쾌한 발음으로 읽히는 제목과는 달리 곡에 얽힌 사연은 먹먹합니다. 1958년, 아르헨티나에서 자신이 원하는 새로운 음악과 뜻을 펼치기에는 역부족이라 느낀 피아졸라는 미국 뉴욕으로 이주합니다. 인생에서 가장 힘들었던 시기였던 이때 엎친 데 덮친 격으로 아버지의 부음을 듣고는 깊은 슬픔에 잠기고 맙니다. "아스토르는 대단한 인물이 될 것"이라며 자신의 잠재력을 믿어 의심치 않았던 아버지에 대한 존경과 추모의 뜻을 담아 만든 마지막 선물이 바로 〈아디오스 노니노〉입니다.

: 피아졸라의 〈아디오스 노니노〉

피아졸라의 가장 큰 업적은 춤을 위한 탱고가 아닌 귀를 위한 탱고, 즉 공연장에서 감상할 수 있는 탱고 장르를 정립시킨 것입니다. 아르헨티나 탱고의 전통 위에 서유럽의 클래식과 미국의 재즈를 결합시켰죠.

피아졸라는 원래 바흐를 무척 존경했던, 클래식 작곡가가

되고자 했던 학생이었습니다. 아르헨티나에서 열린 클래식 작곡 콩쿠르에서 우승해 1년간의 파리 단기유학을 가게 된 그는 인생의 큰 터닝포인트를 마주하는데요. 나디아 불랑제라는 스승을 만난 것이죠. 작곡가로서 아직 자기 색깔을 찾지 못한 피아졸라에게 탱고라는 작은 불씨가 숨겨져 있음을 알아보고는 스승 나디아 블랑제는 "너만이 할 수 있는 음악을 해"라며 격려해 줍니다. 이는 피아졸라가 탱고에 헌신하는 계기가 됩니다. 이 대목에서 훌륭한 스승이란 어떤 스승인지 다시금 생각하게 됩니다.

스스로 "탱고를 연주하다가 무대 위에서 죽고 싶다", "나는 최고가 될 수밖에 없다"라고 말했을 정도로 피아졸라는 음악에 자신의 시간과 에너지, 건강 등 모든 것을 쏟아부었고 평생 공부와 연습을 게을리하지 않았습니다. 남미의 태양처럼 뜨거운 삶을 살다간 그의 모습을 보며 '내가 되고 싶은 모습을 위해 나는 지금 어떤 노력을 하고 있는가' 질문을 던져봅니다.

당신은 '인싸'인가요?

파가니니 × 리스트

'인싸'라는 말 들어보셨죠? 소속한 무리 내에서 적극적으로 참여하면서 사람들과 두루두루 잘 어울려 지내는 사람을 뜻하는 '인사이더'의 줄임말인데요. 반대 성향은 '아웃사이더'를 줄인 '아싸'라고 부릅니다. 일본어로 '광팬'을 의미하는 '오타쿠'와 비슷한 뉘앙스를 풍기던 말이었지만, 요즘은 자청해서 '아싸'가 되길 원하는 사람들도 많습니다. 혼밥, 혼술이 어색하지 않은 시대, 집단보다 개인의 행복을 우선시하는 요즘 사람들의 속마음이 반영된 것이랄까요.

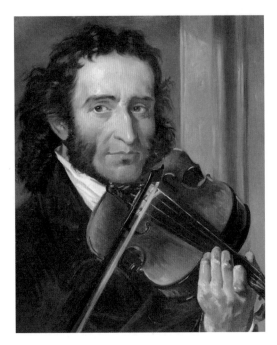

: 안드레아 세팔리, 〈파가니니 초상화〉, 연도 미상

　'인싸'와 '아싸'는 어느 시대든 항상 존재했을 것입니다. 클래식계 '인싸'는 누구일까요? 그들과 영감을 주고받았던 사람들과 대표곡을 소개해 드리려고 합니다.

도박 중독자 파가니니

뛰어난 실력과 무대매너, 수려한 외모를 가진 요즘 케이팝 아이돌 못지않은 인기를 누린 이들이 있었으니, 바로 니콜로 파가니니Niccolò Paganini(1782~1840)와 프란츠 리스트입니다. 감히 19세기 최고의 피아니스트와 바이올리니스트라고 할 수 있는 이 둘은 '유럽순회 연주'라는 개념을 만들어낼 정도로 인기가 뛰어났습니다. 공연이 열릴 때마다 매진 행렬이었고 동시대 사람들은 이들을 우상처럼 여기며 그들의 장갑, 의복, 모자 등을 따라하기도 했습니다.

둘의 스타일은 상반되었습니다. 우아하고 세련된 몸가짐, 흰 장갑과 깔끔한 스타일을 고수했던 리스트와 달리 파가니니는 치렁치렁하게 늘어트린 긴 머리카락, 창백한 얼굴빛과 바싹 마른 몸매, 타이트한 검정색 옷을 즐겨 입는 등 음침하고 비밀스러운 분위기를 풍겼습니다. 파가니니는 무대 연출력이 탁월했는데 바이올린의 현을 공연 도중 하나하나 끊어버리고 마지막에는 제일 낮은 줄 하나로만 연주한 적도 있었습니다. 또 조명을 아주 낮춰 암흑 속에서 연주하며 사람들을 긴장과 흥분

의 도가니로 몰아넣어 예민한 사람들은 공연 중 기절하기도 했다죠.

파가니니는 도박 중독자였는데 연주가 끝나면 관객들에게 인사할 틈도 없이 도박장으로 갈려가기 일쑤였고, 심지어 도박 빚을 갚기 위해 그의 보물과도 같은 바이올린을 팔아야 할 정도였습니다. 아무나 누릴 수 없는 명성과 부를 손에 거머쥐었지만, 도박과 방탕한 생활로 초라하게 생을 마감한 파가니니. 뛰어난 실력으로 생전에 '악마에게 영혼을 판 바이올리니스트'라는 별명 때문에 가톨릭교회는 그의 매장을 거부했습니다. 파가니니는 죽어서도 편히 쉴 곳을 찾지 못하고 36년간 유럽 전역을 전전한 후에야 겨우 묻힐 수 있었습니다.

파가니니의 대표곡

파가니니는 자신만이 소화할 수 있는 고난도의 곡들을 남겼는데 그 중 하나가 〈바이올린 협주곡 2번〉입니다. 이 곡에는 '라 캄파넬라'라는 부제가 붙어있는데 이탈리아어로 '종소

리'를 뜻합니다. 파가니니는 이 곡의 3악장에 교회에서 울리던 종소리를 곡의 곳곳에 심어 놓았는데, 가까이에서 울리는 종소리와 멀리서 울리는 종소리를 각각 다른 테크닉으로 묘사했죠. 현재는 이 〈바이올린 협주곡 2번〉의 3악장만을 따로 떼어 연주합니다.

: 파가니니의 〈라 캄파넬라〉

파가니니는 자신만이 연주할 수 있는 화려한 기교를 담은 바이올린 곡을 여럿 작곡했는데 〈24개의 카프리스〉도 그중 하나입니다. 스물네 개 각각의 곡이 트릴, 하모닉스, 화음 등 바이올린으로 낼 수 있는 모든 테크닉을 골고루 다루고 있습니다. 이 중 맨 마지막 곡 24번은 각종 대중 매체에 등장해 우리에게 친숙한 곡입니다.

: 파가니니의 〈24개의 카프리스〉

사랑이 많은 남자 리스트

리스트는 파가니니에 비해 팬 서비스가 뛰어났습니다. 산더미 같은 팬레터에 일일이 답장을 했고, 거장의 머리카락 한 올이라도 소장하길 원하는 팬들을 위해 기꺼이 자신의 머리카락을 잘라 보내주었습니다. 나중에는 원하는 사람들이 너무 많아져 자신의 머리 색깔과 비슷한 색의 털을 가진 개를 길렀다고 전합니다.

리스트가 활동하던 19세기 초반 공연장의 분위기는 오늘날과는 사뭇 달랐습니다. 공연이 이루어지고 있는 중에도 관객석은 잡담으로 시끌벅적했고 심지어 음식을 먹기도 했습니다. 이렇게 시장통과 다름없는 공연장의 분위기를 숨소리 하나도 조심해서 내야 하는 분위기로 바꾼 인물이 바로 리스트입니다. 한 연주에서는 리스트가 치던 피아노를 갑자기 멈추고는 수다를 떨고 있던 왕에게 이렇게 말했다고 합니다. "왕께서 입을 열고 계시니 음악이 입을 다물 수밖에 없군요!" 높은 자존감과 대단한 자신감을 엿볼 수 있는 대목입니다.

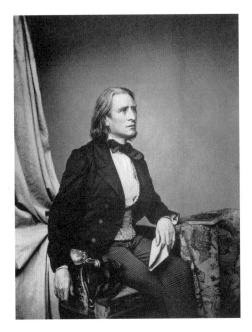

: 프란츠 한프스타엥글, 〈프란츠 리스트〉, 1858

20대 초반, 파리에 머물며 음악교사 생활을 하던 리스트는 당시 사교계의 중심이라고 할 수 있는 살롱에 드나들며 귀족, 예술가, 지식인들과 교류를 이어나갑니다. 특히 파리에서 가장 유명한 살롱의 주최자였던 마리 다구 백작부인과 연인이 되어 둘 사이에서는 세 명의 아이가 태어납니다.

살롱 문화를 이끌었던 어머니의 지성과 아버지의 음악적 끼를 물려받은 둘째 딸 코지마는 훗날 리스트와 동년배이자 절친한 친구였던 바그너와 두 번째 결혼을 하죠. 바그너 사후에는 바그너 오페라 축제를 세계적인 축제로 키워내며 유능한 예술감독, 경영자로서의 면모를 발휘합니다. 그 아버지에 그 딸이죠. 바이로이트 지역에서 열려서 '바이로이트 음악제'라고도 불리는 이 축제는 현재까지도 바그너 후손들에 의해 명맥을 잇고 있습니다.

사랑할 수 있는 한 사랑하라!

어딜 가나 대중의 많은 사랑을 받았고, 본인 또한 나누어 줄 사랑이 넘쳤던 리스트. 그의 애정생활은 활화산처럼 뜨거웠습니다. 비트겐슈타인 공작부인과 한창 사랑에 빠져있을 때 〈사랑할 수 있는 한 사랑하라〉라는 시에 멜로디를 붙여 성악곡을 작곡했고, 이를 다시 피아노용으로 편곡해 로맨틱함이 철철 넘치는 〈사랑의 꿈〉이 탄생합니다.

: 리스트의 〈사랑의 꿈 3번〉

평소 파가니니를 흠모하던 리스트는 1832년, 파리로 순회연주를 온 살아있는 전설을 눈앞에서 직접 마주하고는 '나는 피아노계의 파가니니가 되겠다'고 결심합니다. 이후 매일 열 시간씩 연습하고, 화려함을 앞세운 곡을 작곡하기 시작합니다. 파가니니의 원곡에 자신의 감성을 더해 편곡했고, 특히 평생 즐겨 연주한 〈파가니니 주제에 의한 초절기교 연습곡〉은 〈라 캄파넬라〉에서 영감을 받아 작곡했습니다. 바이올린 버전과는 또 다르게 피아노만의 매력을 듬뿍 느낄 수 있는 곡입니다.

: 리스트의 〈라 캄파넬라〉

2022년 6월에 열린 반 클라이번 국제 피아노 콩쿠르에서 우승한 18세 임윤찬이 준결승에서 리스트의 〈12개의 초절기교 연습곡〉 전곡을 연주해 화제를 모았습니다. 그도 그럴 것이 이 작품이 발표되었을 당시 "리스트 본인밖에 칠 수 없다"라

는 평을 받을 정도로 피아노 테크닉의 한계에 도전한 곡들은 당대 사람들을 놀라게 했습니다. 리스트가 10대 때부터 사망 직전까지 평생에 걸쳐 수정을 거듭하며 내놓은 곡이기에 리스트의 피아노 세계를 이해하기 위해서는 꼭 들어봐야 하는 곡입니다.

: 리스트의 〈초절기교 연습곡〉
2022년 반 클라이번 국제 피아노 콩쿠르 우승자 임윤찬의 연주

연주자, 작곡가 계보에서 빼놓을 수 없는 두 거장 파가니니와 리스트. 저 또한 그들처럼 세상에 영감을 가득 전해주는 삶을 살고 싶습니다.

떠나자! 스페인으로

라벨 ✕ 사라사테 ✕ 랄로

이국적이고 신비로운 집시를 그린 〈치간느〉

낭만주의 시대 서유럽 작곡가들에게 스페인, 헝가리 등 동유럽 집시들은 매혹적이고 신비로운 존재였습니다. 그말 그대로 '환상 속의 그대' 같은 존재였던 집시들은 이리저리 떠돌아다니며 소일거리를 하며 생계를 이어나갔습니다. 그중 하나가 악기 연주로 "집시는 태어날 때부터 바이올린을 들고 태어난다"라는 말이 있을 만큼 음악적 재능이 뛰어나다고 하죠. 여러 작곡가가 집시를 어떻게 악보 위에 묘사했는지 살펴볼까요.

모리스 라벨Maurice Ravel(1875~1937)의 음악은 '순수하게 예술성만을 추구하는 도구로써의 음악'으로 절대음악, 순수음악을 고집했던 브람스의 계보를 잇고 있죠. 라벨의 곡들을 들어보면 낭만적임에도 불구하고 어딘가 고전적인 냄새를 풍깁니다. 고전적인 라벨의 음악 중에서도 예외가 있는데, 〈치간느〉가 대표적인 예입니다.

: 이수민, 〈치간느〉, 2020
집시여인은 여러 예술작품 속에서 빨간 꽃으로 비유된다. 바짝 말랐지만 매력을 간직하고 있는 꽃을 빨간 바탕에 표현했다

: 라벨의 〈치간느〉

말 그대로 '집시'라는 의미의 '치간느'. 19세기 작곡가들이 이미 여러 번 다루었던 집시 음악을 라벨만의 스타일로 재탄생시켰습니다. 이 곡은 전반부와 후반부의 구조가 명확하게 대비되는 것이 큰 특징입니다. 절절하게 낭만적인 전반부와 바이올린으로 보여줄 수 있는 초절기교로 가득한 후반부로 명확하게 나뉘죠.

사실 '이국적이고 신비로운 집시'라는 키워드를 바탕으로 작곡된 이 곡에서 깊은 음악성이나 작곡가의 철학을 기대하기는 어렵습니다. 하지만 바이올린이라는 악기의 매력을 돋보이게 하고, 바이올리니스트들의 역량을 마음껏 뽐낼 수 있도록 해줍니다.

장밋빛 뺨을 가진 집시 소녀 〈찌고이네르바이젠〉

전설적인 바이올리니스트의 계보를 살펴다 보면 익숙한 이름을 몇몇 마주할 수 있습니다. 리스트와 함께 낭만시대를 대표하는 비르투오소(뛰어난 기교와 연주실력을 가진 거장 예술가)로 활동했던 파가니니, 브람스의 절친한 친구이자 기악곡 작곡에 많은 도움을 주었던 요제프 요아힘, 바이올린을 위해 작곡한 짧고 간결한 소품들이 아직도 큰 사랑을 받고 있는 크라이슬러가 대표적인 인물입니다.

파블로 데 사라사테Pablo de Sarasate(1844~1908)도 빼놓을 수 없습니다. 사라사테는 16세 때 파리에서 데뷔 무대를 가졌고 이후 유럽 전역, 미국, 남아메리카까지 진출해 연주회를 열었죠. 사라사테의 연주 스타일은 후대 바이올리니스트들에게 큰 영향을 끼쳤습니다. 현재 모범적인 연주 스타일로 여겨지는 완벽한 왼손 테크닉, 힘 있는 활 쓰기, 비브라토의 극적인 사용, 부드러우면서도 단단한 음색 등이 그의 특징이었습니다.

사라사테는 바이올리니스트뿐만 아니라 작곡가로도 활동했

습니다. 오늘날에는 작곡가와 연주자의 역할이 뚜렷하게 분리되어 있지만, 당대에는 사라사테뿐만 아니라 다수의 기악 연주자들이 종종 작곡을 겸하기도 했습니다. 사라사테 본인이 바이올린에 대해 완벽하게 꿰뚫어 보고 있었기에 바이올린의 화려한 음색과 현란한 기교를 한껏 보여줄 수 있는 곡들을 주로 작곡했습니다. 또 스페인 태생이라는 배경은 스페인 전통 무곡, 집시들의 정취를 담은 곡이 탄생하는 데 일조했고, 덕분에 사라사테의 곡이 유명해졌죠. 사라사테의 대표곡 중 하나가 〈찌고이네르바이젠〉입니다. 번역하면 '집시의 노래'라는 뜻으로 집시음악의 전형적인 구성과 분위기를 담고 있죠.

〈찌고이네르바이젠〉의 도입부는 현존하는 모든 바이올린 곡을 통틀어 제일 유명한 멜로디를 갖고 있을 겁니다. 바이올린의 제일 낮은 현인 G현에서 크고 강렬하게 연주하는 첫 부분은 비장하지만 아름답고, 느리지만 화려합니다. 전반부가 고요하게 마무리되고 한 숨 쉬었다가 이어지는 후반부에서는 분위기가 180도 바뀌어 집시들이 무아지경에 빠져 춤을 추는 모습을 묘사하는 듯 숨 가쁘게 진행됩니다.

이 곡이 처음 발표될 당시에는 '새빨간 볼을 가진 시골 처녀처럼 유치한 곡'이라며 평가절하되었습니다. 하지만 시간이 지나며 대중의 취향은 바뀌었고 이제 〈찌고이네르바이젠〉은 사람들의 귀를 단번에 사로잡는 곡이 되었습니다. 장밋빛 뺨을 가진 집시 소녀의 반전 매력을 이 곡을 통해 느껴보시기를 바랍니다.

: 사라사테의 〈찌고이네르바이젠〉

스페인 춤곡의 정취를 가득 담은 〈스페인 교향곡〉

〈스페인 교향곡〉은 이름만 들으면 스페인 정취가 가득한 오케스트라 곡 같지만 실제로는 바이올린과 오케스트라를 위한 협주곡입니다. 곡의 형식도 독특합니다. 독주 협주곡에서 흔히 볼 수 있는 전형적인 3악장 구성도 아니고, 제시부 – 발전부 – 재현부로 이루어진 소나타 형식이 쓰이지도 않았죠. 굳이 장르를 분류하자면 '다섯 개의 악장으로 이루어진 스페인 정취

의 춤곡 모음곡'에 더 가깝습니다. 이 곡을 처음 접하시는 분들은 제목과 곡 형식이 서로 달라 조금 혼란스러울 수도 있습니다.

1800년대 낭만주의 시대에 활동한 작곡가 에두아르 랄로 Édouard Lalo(1823~1892)는 프랑스에서 나고 자랐지만, 그의 핏줄엔 스페인의 피가 흐르고 있었습니다. 엄격한 군인 집안이라 아버지의 반대로 체계적인 음악교육을 받지 못했고 유년시절에 바이올린과 첼로 기초만 겨우 배웠을 뿐입니다. 그럼에도 음악가가 되고자 하는 의지가 강했기에 파리에 홀로 건너가 작곡을 배웠고, 그의 진심 어린 노력은 결실을 맺게 됩니다. 24세에 파리에서 가장 유명하고 권위 있는 로마 대상 콩쿠르에서 2위를 수상하며 작곡가로 이름을 알리게 되죠.

: 랄로의 〈스페인 교향곡〉

랄로는 이 곡을 당대 최고의 바이올리니스트인 사라사테를 위해 작곡했고, 초연 역시 그에 의해 이루어졌습니다. 바이올

린으로 구현할 수 있는 거의 모든 테크닉, 다양한 감정과 음색을 요구하는 이 곡은 사라사테라는 비르투오소의 이미지와도 딱 들어맞습니다. 자신을 위해 작곡된 곡을 갈고 닦아 세상에 처음 선보였던 사라사테. 초연이 이루어지는 동안 헌정한 자 랄로와 헌정 받은 자 사라사테의 속마음은 어땠을까요?

가끔 역사 속 유명인에게 감정에 이입해 그들 인생의 터닝 포인트가 된 사건을 바라보곤 합니다. 이런 상상은 곡의 해석과 감상에도 재미를 더합니다.

비발디를 품은 영감의 도시 베네치아

오펜바흐 × 멘델스존 × 비발디

대학생 때 무거운 배낭을 메고 이탈리아 주요 도시들을 여행한 적이 있습니다. 그중에서도 바다 위에 세워진 마법 같은 도시 베네치아가 특히 기억에 남습니다. 물 위에 떠있는 항구 도시라 많은 이들이 한데 섞여 독특한 문화가 탄생한 곳이기도 하고, 제가 좋아하는 작곡가 비발디의 고향이기 때문이죠. 이곳에서 잉태되어 탄생한 작품들을 살펴볼까요.

유럽에서 가장 우아한 응접실

자연과 인공 섬을 모두 합하면 118개이고, 이를 4백여 개의 다리가 연결하고 있는 이탈리아 북부 도시 베네치아는 5세기경 세워졌습니다. 다른 유럽 국가들과 아드리아해를 사이에 둔 최적의 위치로 무역을 하며 번성했고요. 활발한 무역 덕분에 경제와 금융이 다른 도시들보다 빨리 안정되었습니다. 셰익스피어의 희곡 〈베니스의 상인〉을 보면 당시의 분위기와 도시의 위상을 알 수 있습니다.

베네치아로 관광을 가면 꼭 해봐야 하는 것 중 하나가 곤돌라 체험입니다. 지금은 모터보트가 대신하고 있지만, 예전부터 곤돌라는 섬과 섬 사이를 이동하기 위한 최적의 이동수단이었습니다. 곤돌라는 원래 장례용으로 쓰였다고 합니다. 성당에서 장례를 지낸 후 시신을 다른 섬으로 옮겨 묻을 때 이를 운반하기 위한 용도였기에 앞뒤가 뾰족하고 긴 모습을 하고 있는 것이죠.

나폴레옹은 베네치아의 산 마르코 대성당이 있는 넓은 광장

을 두고 "유럽에서 가장 우아한 응접실"이라고 불렀고, 18세기 러시아의 서구화와 근대화를 추구했던 표트르 대제는 늪지대 위에 상트페테르부르크 건설을 지시하면서 '제2의 베네치아'를 염두에 두었다고 전해집니다. 독특한 매력을 가진 도시 베네치아에서 영감을 받아 탄생한 작품들을 살펴볼까요.

오펜바흐의 오페라 〈호프만의 이야기〉 중 '뱃노래'

19세기 프랑스에서 번성한 오페라들의 특징이 몇 가지 있습니다. 오페라라는 장르가 이탈리아에서 탄생했기 때문에 이탈리아어로 가사를 쓰는 전통에서 벗어나 프랑스어를 가사로 삼은 것, 프랑스 음악 특유의 세련되고 장식적인 멜로디가 많이 쓰인 것, 춤을 좋아하는 민족이기에 오페라 중간중간 춤이 등장하는 것이 기존의 오페라들과 차별화되는 점이죠.

자크 오펜바흐Jacques Offenbach(1819~1880)가 유작으로 남긴 오페라 〈호프만의 이야기〉는 대성공을 거뒀지만 오펜바흐는 그 성공을 보지 못하고 사망했습니다. 남자 주인공이 열렬하게 사

랑했던 세 명의 여인을 회상하는 이야기로 이루어진 옴니버스 구성도 흥미롭지만 이 오페라를 더욱 유명하게 만든 것은 '뱃노래' 때문입니다. 소프라노와 메조소프라노가 고소한 커피와 신선한 우유처럼 어우러져 멋진 조화를 이루는 아리아죠. 가사의 첫 부분을 따 '아름다운 밤, 사랑의 밤'이라고 불리기도 하는 이 아리아는 지금까지도 유명한 성악가들이 앞다투어 부르고 있습니다. 밤의 비밀스러운 분위기를 표현한 기악 전주, 허밍으로 산들바람을 표현하는 합창, 달콤한 가사 또한 이 곡의 감상 포인트입니다.

"오 아름다운 이 밤 기쁨 가득한 미소 짓네. 낮보다 더 달콤한 밤, 오 사랑의 밤이여…."

: 오펜바흐의 오페라 〈호프만의 이야기〉 중 '뱃노래'

멘델스존의 〈무언가 Op. 30-6〉 '베네치아의 뱃노래'

클래식 음악계의 몇 안 되는 금수저 중 한 명인 펠릭스 멘델스존^{Felix Mendelssohn(1809~1847)}. 그는 성인이 되자마자 유럽 귀족들의 자제라면 으레 가는 '그랜드 투어'를 다녀왔습니다. 그랜드 투어란 모든 예술의 근원지라 여겨지는 로마 및 주변 도시에서 몇 년씩 머물며 문화와 언어를 배우고, 세상의 이치를 스스로 깨우치게끔 장려하는 관습이었습니다. 특히 문화적 열등감이 있었던 영국과 독일에서 17세기 중반부터 유행했죠.

멘델스존은 이탈리아에서 받은 영감을 오케스트라와 피아노곡에 골고루 녹여냈는데 피아노 독주곡집 〈무언가〉에 무려 세 편의 '베네치아의 뱃노래'를 수록했습니다. 이 중에서도 작품번호 30-6번은 활기찬 낮보다는 달빛을 반사하는 바다의 물결을 묘사하는 듯 은은하고 몽환적인 분위기가 특징입니다.

: 멘델스존의 〈무언가 Op. 30-6〉 '베네치아의 뱃노래'

비발디의 〈바이올린 협주곡 Op. 8 No. 1-4〉 '사계'

'한국인이 제일 사랑하는 음악' 순위를 뽑을 때 꼭 이름을 올리는 음악 중 하나인 비발디의 〈사계〉. 각 계절의 수에 세 개 악장씩, 총 열두 개의 악장으로 이루어져 있습니다. 우리가 편의상 '사계'라고 부르고는 있지만 원래 이 곡의 정식 명칭은 〈바이올린 협주곡 1-4번〉입니다. 독주 바이올린과 간단한 구성의 오케스트라 반주로 되어있죠.

우리가 잘 아는 음악의 아버지 바흐보다도 일곱 살 많은 안토니오 비발디Antonio Vivaldi(1678~1741)는 기악곡 장르를 마음껏 실험했고, 후에 바흐에게 큰 영향을 끼쳤죠. 바흐가 비발디의 악보를 구해 달빛 아래에서 사보하다가 눈이 급격하게 나빠져 수술을 받아야 했던 일화는 유명합니다.

비발디는 이탈리아의 베네치아에서 주로 활동했습니다. 항구도시는 대개 무역과 상업이 발달해 이방인들이 수시로 드나들기 마련이죠. 그런 과정에서 베네치아에서는 사생아들이 많이 태어났습니다. 여자 고아들을 모아 음악교육을 시켰던 피

: 이수민, 〈비발디 사계 중 봄 1악장〉, 2021
봄이 왔다. 새들은 즐겁게 아침을 노래하고
시냇물은 부드럽게 속삭이며 흐른다

: 이수민, 〈비발디 사계 중 봄 3악장〉, 2021
아름다운 물의 요정이 나타나 양치기가 부는
피리 소리에 맞춰 춤춘다

: 이수민, 〈비발디 사계 중 여름 1악장〉, 2021
무더운 여름이 다가오면 뜨거운 태양 아래 사
랑도 양도 모두 지쳐버린다

: 이수민, 〈비발디 사계 중 가을 1악장〉, 2021
농부들이 풍성한 수확의 기쁨을 나누며 술 잔
치를 벌인다

에타음악원의 교사이기도 했던 비발디는 뛰어난 기량을 가진 아이들을 위해 수준 높은 곡들을 작곡해야 했습니다. 그렇게 작곡된 곡들 중 일부가 〈바이올린 협주곡〉 시리즈인 것이고요.

: 비발디의 〈바이올린 협주곡 Op. 8 No. 1-4〉 '사계'

비발디뿐만 아니라 많은 작곡가들이 사계절의 변화무쌍함에 영감을 받아 곡 속에 자연을 녹여냈습니다. 차이콥스키, 슈베르트 등이 그렇죠.

작곡가 막스 리히터의 〈사계〉도 독특합니다. 1966년생인 그는 〈인셉션〉 등의 영화음악 작곡가로 알려진 세계적인 아티스트입니다. 그는 아예 비발디의 〈사계〉를 현대적으로 재해석, 재작곡해 음반을 발표합니다. 가끔 비발디와 막스 리히터의 〈사계〉를 번갈아 듣는데 두 사람의 천재성에 깜짝깜짝 놀라곤 합니다. "사람은 가고 예술은 남는다"라는 말처럼 비발디의 음악은 앞으로도 오래도록 살아남아 많은 이들에게 영감을 줄 것 같습니다.

바이올린 협주곡을 좋아하세요?

 초등학교에 들어가기 전부터 바이올린을 시작해 지금까지 30년째 해오고 있습니다. 학창 시절은 국내외 콩쿠르와 실기시험, 입시의 연속이었죠. 그동안 수많은 바이올린 협주곡 레퍼토리를 연주하면서 음악의 아름다움에 취하기도, 자신과의 싸움에 힘들어 하기도 했습니다. 학업을 모두 마친 지금은 좀 더 객관적으로 음악을 바라보며 연주, 감상할 수 있게 되어 무척 행복합니다.

 지금은 클래식에 입문하고자 하는 사람들에게 클래식의 매

력을 알리는 음악 메신저의 역할도 하고 있는데 '바이올린의 매력을 알고 싶다!'며 어떤 곡부터 들으면 좋은지 궁금해하는 분들에게 바이올린 협주곡부터 추천해 드립니다. 은근히 귀에 익숙한 멜로디를 갖고있는 곡들이 많고, 자주 상연되기에 실황을 감상할 기회도 많기 때문이죠.

우선 협주곡^{concerto}에 대해 알아볼까요. 라틴어 콘체르타레^{concertare}에서 유래하였고, '경쟁하다', '협동하다'라는 두 개의 상반된 뜻을 지닙니다. 독주자와 오케스트라의 '협력과 경쟁'은 콘체르토를 감상하는 재미 중 하나입니다.

뜻이 미묘하게 다른 두 사람의 열띤 토론을 음악으로 옮겨 놓은것이라고 생각해도 좋습니다. 두 사람은 서로를 설득하기도, 서로에게 설득 당하기도 하면서 결국 마지막에 다다라서는 의견이 통일되죠. 작곡가가 어떤 소재를 얼마나 탄탄하게 쌓아나가느냐에 따라 협주곡의 작품성이 판가름 납니다.

협주곡은 대개 빠르고 화려한 1, 3악장과 느리고 서정적인 2악장으로 구성되어 있습니다. 각 악장 간 빠르기와 분위기의

대비를 독주자가 어떻게 재미있게 살리느냐가 감상 포인트고 요. 또 각 악장의 중간중간 삽입된 카덴차^{cadenza}의 재미도 빼놓을 수 없습니다. 카덴차 구간은 독주자의 기교와 즉흥연주 실력을 마음껏 뽐내기 위해 마련된 부분입니다. 곡에 따라 작곡가가 직접 만든 카덴차도 있고, 후대 연주자들이 작곡한 카덴차도 있습니다.

자, 그럼 이제 자타공인 최고의 바이올린 협주곡이라고 꼽히는 아홉 곡을 소개하려 합니다. 물론 개인적인 취향도 한 스푼 담겨있죠. 시대와 나라를 넘나드는 작곡가 아홉 명의 바이올린 협주곡을 두루 감상하면서 여러분만의 취향을 찾는 시간이 되길 바랍니다.

베토벤의 〈바이올린 협주곡〉

많은 연주자에게 베토벤의 작품을 연주하는 것은 약간은 버거운 짐처럼 느껴집니다. 그것도 물먹은 솜처럼 알아가면 알아갈수록 더욱 무겁게 느껴지죠. 베토벤의 곡을 연주하기 위

해서는 테크닉뿐만 아니라 깊은 음악적인 내공 또한 필요합니다. 그렇기 때문에 베토벤의 〈10개의 바이올린 소나타〉 전곡, 〈32개의 피아노 소나타〉 전곡, 〈16개의 현악 사중주〉 전곡, 〈9개의 교향곡〉 전곡 시리즈 연주회가 열리게 되면 큰 주목을 받곤 하죠.

베토벤은 딱 하나의 바이올린 협주곡을 남겼는데 바이올린 협주곡 장르는 이 곡을 전후로 스타일이 나뉜다고 할 수 있을 만큼 바이올린 레퍼토리에서 큰 비중을 차지합니다. 이 곡에서 눈여겨 보아야 할 것은 오케스트라 파트의 비중입니다. '바이올린 독주가 포함된 교향곡'이라고 불릴 만큼 오케스트라의 역할과 의미가 확장된 곡입니다. 2악장 같은 경우는 도입부의 멜로디를 바이올린 독주자가 아닌 클라리넷과 호른이 제시하고 있습니다. 바이올린 독주자는 오히려 이들을 반주하는 듯 장식적인 음들을 살짝살짝 곁들입니다.

베토벤 생전에 이 바이올린 협주곡의 명성은 지금과는 사뭇 달랐습니다. 이 곡은 뛰어난 바이올리니스트이자 빈 극장의 악장 프란츠 클레멘트를 위해 쓰였지만, 베토벤이 곡을 급하

게 썼던 터라 독주자 악보의 몇 부분이 미처 채워지지 못한 채 초연이 이루어졌죠. 초연 역시 클레멘트의 연주로 이루어졌는데 클레멘트는 무대 위에서 당시 관습에 맞게 몇 부분은 즉흥 연주로 채웠고, 몇 부분은 장난스럽게 연주했습니다. 때문에 청중들은 연주 자체에는 만족했지만, 곡의 작품성에 대해서는 의견이 갈렸다고 합니다. 이런 재미있는 에피소드를 접할 때면 당시 녹음이나 녹화기술이 없었다는 것이 무척 안타깝게 느껴집니다.

: 베토벤의 〈바이올린 협주곡〉

브람스의 〈바이올린 협주곡〉

전 유럽에서 인기를 끌었던 베토벤. 그리고 그의 후계자로 여겨졌던 브람스. 그도 그럴 것이 브람스의 음악풍은 그가 살았던 낭만주의 시대에서 주류를 이루었던 감정 과잉의 음악보다는 베토벤이 살았던 고전주의 시대의 담백한 음악을 더욱

닮았습니다. 브람스 스스로도 베토벤의 음악풍을 계승하려고
했죠. 그렇기에 작품 하나하나 음 하나하나 공을 들이느라 곡
을 구상하고 쓰는 시간이 무척 오래 걸렸습니다. 〈바이올린 협
주곡〉을 몇 개씩 작곡했던 다른 작곡가와는 달리 브람스는 바
이올린 협주곡을 딱 하나 남겼고, 이는 현재 베토벤, 멘델스존
의 곡과 함께 '3대 바이올린 협주곡'으로 손꼽힙니다. 사후 몇
십 년이 지나지 않아 자신이 최고로 존경했던 이와 어깨를 나
란히 할 수 있게 된 것을 알면 브람스는 얼마나 뿌듯할까요.

브람스 바이올린 협주곡의 감상 포인트를 살펴볼까요. 바이
올린 독주가 나오기 전에 연주되는 긴 오케스트라 전주는 고
전시대 협주곡의 전형적인 구성입니다. 30~40여 분에 이르는
곡이 어떻게 진행이 될지 미리 힌트를 주는 3분짜리 작은 예
고편인 셈이죠. 긴 전주가 끝나면 독주자가 첫마디부터 화려
한 테크닉을 선보이며 존재감을 당당히 드러냅니다. 이후에는
독주자가 주인공입니다. 많은 부분에서 독주가 주요 멜로디를
연주하고 오케스트라는 그런 독주를 충실하고 탄탄하게 반주
하고 있죠.

헝가리 집시의 음악에서 영감을 얻어 '헝가리안 댄스'를 작곡하기도 했던 브람스. 그의 이런 취향은 바이올린 협주곡의 3악장에 고스란히 담겨있습니다. 집시 음악 특유의 경쾌한 리듬, 서정적인 멜로디뿐만 아니라 바이올린의 지판 끝까지 올라가야 하는 매우 높은 음정이 연속해서 나오며 화려함의 극치를 보여줍니다. 음악으로 견고하고 짜임새 있는 건물을 짓는다면 이런 느낌이 아닐까 싶을 정도로 탄탄한 구성미를 보여주는 이 곡의 매력 속에 푹 빠져보세요.

: 브람스의 〈바이올린 협주곡〉

시벨리우스의 〈바이올린 협주곡〉

핀란드의 국민 작곡가 장 시벨리우스Jean Sibelius(1865~1957). 시벨리우스 음악의 특징은 북유럽의 풍경을 닮은 차갑고 날카로운 이성, 그 속에서 뜨겁게 끓어오르는 열정의 조화라고 할 수 있습니다. 특히 오케스트라 작법에 능했던 그이기에 오케스트

라를 구성하는 현악기, 목관악기, 관악기, 타악기를 자유자재로 다루며 음표로 이루어진 거대한 파도를 만들어 낼 때는 카타르시스마저 느껴집니다.

시벨리우스의 〈바이올린 협주곡〉은 바이올리니스트라면 꼭한 번은 올라야 하는 산입니다. 바이올린 협주곡 치고 곡의 길이도 길고 테크닉, 음악성 모두 최고 난이도라고 할 수 있죠. 특히 오케스트라 소리를 뚫고 강한 음량을 내야하는 부분이많기 때문에 체력적으로도 도전적인 곡입니다.

시벨리우스는 작곡가이기 이전에 바이올리니스트가 되고싶어했습니다. 그렇기에 바이올린이라는 악기에 대한 전반적인 이해가 곡 곳곳에 녹아들어 있습니다. 오른손으로 줄을 튀기는 피치카토 기법, 휘파람 소리를 내는 하모닉스 주법, 모든줄을 사용한 화려한 화음 등 다른 작곡가의 바이올린 협주곡보다 상대적으로 많은 요소들이 촘촘하게 짜여있습니다.

많은 기악 연주자들이 느리고 서정적인 곡을 연주할 때 많이 듣는 말이 '성악가가 노래하듯이 연주하라'입니다. 우리의

자연스러운 흐름과 호흡으로 노래하듯이 악기를 다루라는 말이죠. 저는 이 곡의 세 개 악장 중에서도 '협주곡' 장르의 백미라고 할 수 있는 서정적인 2악장을 제일 좋아합니다. 화려함의 극치인 1, 3악장과는 달리 저음부에서 차분하게 진행되는 2악장은 마치 한겨울에 마시는 따뜻한 차 한 잔 같습니다. 이번 겨울에는 시벨리우스의 '바이올린 협주곡' 속 핀란드로 여행을 떠나보면 어떨까요.

: 시벨리우스의 〈바이올린 협주곡〉

멘델스존의 〈바이올린 협주곡〉

멘델스존의 〈바이올린 협주곡〉은 1악장의 도입부부터 흥미롭습니다. 보통 협주곡이라 하면 오케스트라 파트가 곡의 하이라이트를 1~2분여 동안 연주한 후 독주자가 연주를 시작합니다. 하지만 멘델스존 협주곡은 잔잔한 파도 같은 오케스트라가 고작 두 마디도 연주하기 전에 바이올린 독주가 등장합

니다. 그리고는 바이올린으로 구현할 수 있는 온갖 테크닉이 쉼 없이 이어집니다. 때문에 무대에 오르자마자 독주자의 높은 집중력과 체력이 요구되는 곡이죠.

2악장은 가을날의 호수처럼 평화로운 분위기로 시작합니다. 잔잔한 바이올린의 멜로디는 바흐 음악의 느린 악장을 연상시키기도 합니다. 사람들의 기억 속에서 잊혔던 작곡가 바흐를 재조명했던 멘델스존이었기에 바흐에 대한 관심과 존경심이 멜로디 속에 자연스럽게 녹아들어 있는 것이죠. 바이올린 음색과 오보에, 클라리넷 등 목관악기의 음색이 자연스럽게 어우러지는 악장이기도 합니다.

3악장에서는 독특하게도 짧은 경과구로 시작됩니다. 애수 어린 멜로디를 갖고 있는 이 경과구는 2악장과 3악장을 자연스럽게 연결해 주는 브리지 역할을 하죠. 직후 금관악기의 화려한 팡파레가 나오면서 오케스트라와 독주자의 경쾌한 질주가 시작됩니다. 전반적으로 장난꾸러기 요정의 춤을 연상시키기도 하고, 작곡가의 성격처럼 밝고 경쾌함을 엿볼 수 있는 '멘델스존다운' 악장입니다.

: 멘델스존의 〈바이올린 협주곡〉

차이콥스키의 〈바이올린 협주곡〉

러시아 출신의 작곡가 차이콥스키는 서유럽의 전통적인 클래식 음악 어법과 러시아 전통음악을 적절히 혼합해 자신만의 독특한 스타일을 만들어냈습니다. 아직까지도 서유럽 출신의 작곡가들 못지않게 자주 언급되고 연주되는 비서유럽권 작곡가 중 한 명이고요.

차이콥스키는 폰 메크 부인이라는 부유한 후원자를 두고 있었습니다. 오랜 시간 넉넉한 후원금을 보내주었던 그녀 덕에 자질구레한 일에 신경 쓸 필요 없이 작곡에만 몰두할 수 있었죠. 그녀는 차이콥스키와 후원을 맺을 때 독특한 계약조건을 걸었는데, 바로 '대면 만남을 갖지 않는 것'이었습니다. 실제로 한 번도 마주친 적 없는 두 사람이었지만 편지는 수시로 주고받았습니다. 차이콥스키는 폰 메크 부인에게 보내는 편지에

이 바이올린 협주곡을 두고 "심장을 파고들만큼 강력한 음악을 작곡하고 있습니다. 작곡하는 내내 즐겁습니다"라고 써 보냈습니다.

막상 곡이 완성되고 초연이 되기까지는 우여곡절을 겪어야 했습니다. 초연을 해주기로 했던 당대 최고의 바이올리니스트 레오폴드 아우어가 곡이 너무 난해해 연주할 수 없다며 몇 년을 미루었기 때문입니다. 어찌어찌 이루어진 빈에서의 초연도 "심한 악취가 풍기는 음악"이라며 혹평을 받았습니다. 하지만 지금은 많은 음악 애호가들의 애정을 듬뿍 받고 있습니다. 시대에 따라, 사람들의 가치관에 따라 같은 곡이 다른 평가를 받는다는 것이 흥미롭습니다.

: 차이콥스키의 〈바이올린 협주곡〉

베르크의 〈바이올린 협주곡〉
'어느 천사를 추모하며'

'현대음악'이라고 불리는 음악을 처음 듣는 일반인들은 크게 당황합니다. 음악인지 소음인지, 연주는 제대로 하고 있는 것인지, 어떤 메시지를 말하고자 하는지조차 가늠하기 힘들다고 말하죠. '12음 기법'이라는 새로운 양식을 만들어 현대음악에 한 획을 그은 쇤베르크의 음악이 대표적입니다. 12음 기법이란 바흐 시대부터 전통적으로 쓰였던 조성에서 벗어나 한 옥타브 안의 열두 개의 음들을 일정한 순서로 배열해 음악을 만들어 나가는 것을 말합니다. 쇤베르크의 제자였던 알반 베르크Alban Berg(1885~1935)는 12음 기법에 그만의 개성을 더해 작품을 썼습니다.

'어느 천사를 추억하며'라는 매력적인 부제를 가진 이 〈바이올린 협주곡〉은 사연이 있습니다. 오스트리아 출신 지휘자이자 작곡가였던 구스타브 말러의 아내 알마와 가깝게 지냈던 베르크 부부는 알마가 말러 사후 건축가 그로피우스와 재혼해 낳은 딸 마농을 각별하게 아꼈습니다. 부부의 침실에 마농의

사진을 걸어놓을 정도였죠. 마농은 18세에 갑작스럽게 척수성 소아마비로 사망하고 맙니다. 베르크는 당시 자신이 작곡하고 있던 〈바이올린 협주곡〉을 자신이 아꼈던 소녀에게 헌정하기로 마음 먹습니다. 하지만 곡이 완성된 지 4개월 만에 패혈증으로 사망한 베르크. 그렇기에 이 곡은 마농뿐만 아니라 '작곡가 자신을 위한 진혼곡'이라고 불리기도 합니다. 모차르트의 유작 〈레퀴엠〉, 차이콥스키의 마지막 작품 〈교향곡 6번〉 '비창' 처럼 말이죠.

이 〈바이올린 협주곡〉의 끝부분에는 바흐의 〈칸타타 60번〉의 합창 멜로디가 인용됩니다. 세상을 떠나는 이가 지상에서의 고통에서 벗어나, 천상에서 영원한 평화를 가질 수 있도록 기원하는 것이죠. 혈연도 아닌 인간에 대한 사랑이 고이 담긴 이 곡은 듣는 이에게 많은 생각을 하게 합니다.

: 베르크의 〈바이올린 협주곡〉 '어느 천사를 추모하며'

프로코피예프의 〈바이올린 협주곡 2번〉

많은 분이 제1, 2차 세계대전 이후의 근대음악을 낯설어합니다. '클래식 음악'이라는 단어가 하이든, 모차르트의 음악처럼 '듣기 편하고 감미로운 음악'만을 뜻한다는 편견을 갖고 있기 때문이기도 하죠. 하지만 근대음악의 매력에 한번 빠지면 헤어 나오기 힘듭니다. 우리가 익숙한 장소, 일상에서 벗어나 한 번도 가본 적 없는 곳으로 여행을 떠나 다양한 경험을 하며 여러 영감을 받는 것과 비슷한 맥락이죠.

"예술은 시대를 반영한다"는 말이 있습니다. 전쟁으로 한창 어지러운 세상 속을 살았던 예술가들의 작품은 그들이 과연 어떤 생각을 했고, 작품 속에 어떤 이상향을 구현해 놨는지 엿볼 수 있는 중요한 단서가 되기도 합니다. 자신만의 독특한 언어로 풀어 쓴 예술가의 일기장인 셈이죠. 후대 사람들이 할 수 있는 일은 그 일기장을 이리저리 돌려보고 분석하며 그 시대와 시대를 지배했던 정신을 상상해 보는 것뿐입니다.

근대 바이올린 곡 중에서도 제가 가장 좋아하는 협주곡이

있습니다. '키치하다'라는 단어가 딱 어울리는, 기괴하게 비틀려 낭만시대 음악보다 더욱 드라마틱하게 들리는 프로코피예프의 〈바이올린 협주곡 2번〉은 1악장부터 인상 깊습니다. 2악장은 좋았던 시절을 추억하는 듯 아련한 멜로디가 흐르다가 갑자기 1악장에 등장했던 기괴함의 단편이 중간중간 등장합니다. 3악장에서는 열이 잘 맞는 군악대의 행진이 떠오르고요. 바이올린 독주에 베이스드럼(큰북)과 스네어드럼(작은북), 캐스터네츠, 관악기의 음색이 절도 있게 더해집니다. 끊임없이 박자가 바뀌며 불안정한 느낌을 주는 3악장의 끝부분도 독특합니다. 이 곡이 여러분께 근대음악의 매력을 느낄 수 있는 계기가 되길 바랍니다.

: 프로코피예프의 〈바이올린 협주곡 2번〉

생상스의 〈바이올린 협주곡 3번〉

독일은 오랫동안 음악의 유행과 흐름을 선도하는 나라였습

니다. 진정한 의미의 클래식 음악의 시작을 알린 바흐, 헨델이 독일 출신이죠. 독일과 이웃한 프랑스는 섬세하고 화려한 미술, 무용, 건축 등으로 유명한 나라였지만 음악만큼은 독일에게 뒤쳐졌습니다. 1800년대 후반 드뷔시, 라벨이 등장하고 나서야 인상주의 음악 악파의 주도 아래 프랑스 음악만의 색채가 뚜렷해졌습니다. 그들이 꽃 피울 수 있는 토양을 단단히 다진 작곡가가 바로 생상스입니다.

모음곡 〈알제리〉와 〈동물의 사육제〉, 교향시 〈죽음의 무도〉 등 생상스의 대표곡으로 기억되는 곡들은 제목부터 흥미롭고, 어떤 내용을 다루고 있을지 지레 예상이 됩니다. 이처럼 뚜렷한 서사를 가지고 명확한 제목이 붙은 음악을 '표제음악'이라고 하는데요. 의외로 생상스는 표제음악보다는 순수음악을 추구하는 쪽이었습니다. "내게 예술은 형식이다. 표현과 열정에 이끌리는 사람은 아마추어뿐이다"라고 말하기도 했죠. 그렇기에 특정 제목이 붙지 않은 생상스의 교향곡, 피아노 협주곡, 바이올린 협주곡, 첼로 협주곡들을 잘 살펴보면 생상스 음악의 진가를 느낄 수 있습니다.

생상스는 '프랑스의 모차르트'라는 별명을 가졌을 정도로 어렸을 때부터 피아노와 작곡에서 두각을 나타냈습니다. 하지만 피아니스트, 오르가니스트로 활발한 활동을 했던 반면 작곡가로서의 명성은 상대적으로 낮았고, 40대가 되어서야 작곡가로서의 전성기가 찾아왔습니다. 그는 베토벤과 멘델스존을 크게 존경했는데 두 사람 음악의 공통점은 독일 고전주의의 전통을 바탕으로 작곡된 음악이라는 것입니다. 생상스의 〈바이올린 협주곡 3번〉은 스페인 출신의 바이올리니스트 사라사테를 위해 작곡되었고 독일음악의 형식미, 프랑스 특유의 우아함, 스페인의 정열을 두루 갖춘 곡이라고 할 수 있습니다.

작곡한 곡마다 분위기가 확확 바뀌어 같은 사람이 작곡한 것이 맞나 싶을 정도로 팔색조 같은 매력을 가진 생상스. 〈바이올린 협주곡 3번〉 역시 그 기대를 저버리지 않습니다.

1악장에서는 전주 없이 바이올린 독주가 드라마틱하게 등장해 화려한 테크닉을 선보입니다. 오케스트라와 독주자 사이의 밀고 당기기를 지켜보는 재미가 쏠쏠하죠. 2악장은 긴장감이 극에 달했던 첫 악장과는 달리 나른한 초여름의 낮잠을 연

상시킵니다. 나풀나풀 날아다니는 나비를 묘사하는 듯한 플루
트와 바이올린 독주가 이야기를 주고받는 부분이 유난히 달콤
합니다. 마지막 3악장은 비장하고 영웅적인 분위기로 진행됩니
다. 영화의 하이라이트 부분 배경음악으로 쓰여도 어색하지 않
을 정도로 꽉 찬 음향과 변화무쌍한 분위기가 매력적입니다.

: 생상스의 〈바이올린 협주곡 3번〉

드보르작의 〈바이올린 협주곡〉

체코 출신으로 민속음악에 큰 열정과 애정이 있었던 안토닌
드보르작Antonin Dvořák(1841~1904)은 〈슬라브 무곡집 1·2권〉, 〈피아
노 삼중주 4번〉 '둠키', 〈교향곡 9번〉 '신세계로부터', 〈현악 사
중주 6번〉 '아메리카', 〈유모레스크〉 등으로도 유명하지만 한
개씩만 작곡한 〈피아노 협주곡〉, 〈바이올린 협주곡〉, 〈첼로 협
주곡〉도 빼놓을 수 없는 명곡입니다. 다만 〈첼로 협주곡〉의 유
명세에 비해 〈바이올린 협주곡〉의 인기나 연주 빈도가 낮은

것이 좀 안타깝습니다.

개인적으로 드보르작의 〈바이올린 협주곡〉이 베토벤, 브람스, 차이콥스키의 〈바이올린 협주곡〉과 구성이 비슷하다고 느낍니다. 세 사람의 바이올린 협주곡이 작곡되어 초연된 연도도 크게 차이가 나지 않죠. 교향곡을 연상시키는 화려하고 웅장한 1악장, 서정성이 절절하게 묻어나는 2악장, 요정의 춤처럼 마냥 경쾌하다가도 민속적인 멜로디와 리듬이 불쑥불쑥 튀어나오는 3악장 구성으로 되어있습니다.

브람스는 드보르작의 정신적인 스승이자 구원자이기도 했습니다. 30대 후반까지 무명이었던 드보르작을 발굴하고 물심양면으로 지원해 주었거든요. 브람스와의 연결고리는 또 있습니다. 요제프 요아힘이라는 당대 최고의 바이올리니스트가 브람스 바이올린 협주곡을 초연하는 것을 듣고 드보르작은 바이올린 협주곡 작곡을 결심하게 됩니다. 그리고 요아힘의 조언을 들으며 완성된 자신의 바이올린 협주곡을 요아힘에게 헌정합니다.

저는 이 곡에서 2악장을 제일 좋아합니다. 아름다웠던 지난날

을 추억하는 듯 가만히 읊조리는 바이올린의 선율을 듣고 있으면 감정이 벅차오릅니다. 저는 이 곡을 연주하며 '비올라나 첼로로 2악장을 연주한다면 어떤 느낌일까' 상상해 보곤 했는데 그만큼 현악기 저음역대의 따뜻함이 잘 드러나는 악장입니다.

: 드보르작의 〈바이올린 협주곡〉

지금까지 9인 9색의 바이올린 협주곡과 각각의 감상 포인트를 소개했습니다. 여러분의 현재 기분, 상황에 가장 잘 어울리는 곡은 무엇인가요? 플레이 리스트에 넣어놓고 자주 꺼내 듣고 싶은 곡을 무엇인가요? 이 글이 바이올린이라는 악기를 이해하는 데, 애절함과 화려함을 넘나드는 바이올린의 매력에 빠져드는 계기가 되었기를 바랍니다.

미술관에 간 바이올리니스트

제1판 1쇄 인쇄 2022년 10월 16일
제1판 1쇄 발행 2022년 10월 25일

지은이 이수민
펴낸이 나영광
펴낸곳 크레타
출판등록 제2020-000064호
책임편집 김영미
편집 정고은
영업기획 박미애
마케팅 이다현
디자인 강수진

주소 서울시 서대문구 홍제천로6길 32 2층
전자우편 creta0521@naver.com
전화 02-338-1849
팩스 02-6280-1849
포스트 post.naver.com/creta0521
인스타그램 @creta0521
ISBN 979-11-977842-8-6 03600